12馬

跑遊快樂人生

梁百行 著

序一

馬錦華

太平紳士及註冊社工

受邀為摯友梁博士的「新生嬰兒」寫序，其實源於彼此都是理大的畢業生，一同在校友會一個活動中分享「跑出創新路」。

他提起其第二本關於馬拉松的書將會出版，當然要恭喜他，他卻二話不說：「就由你為我寫序吧！」「好，這是我的光榮！」

讀完新書的內容，讓我感到一份十分濃厚的「男人四十戀居居」的味道。人家說，男人三十而立，四十而不惑，他真的在四十歲時遇到人生的瓶頸，迷惘於未來的人生方向。他很坦率地告訴讀者，他自小喜歡金錢，志願是創業，人生目標是環遊世界。

我也有這目標呢！他若不是在四十歲時感到人生好像未有太大成就，並被好友鼓勵，一時衝動地報名了戈壁沙漠極地跑，他的眼中恐怕便只有金錢、地位，也不會開辦「全城街馬」，藉此展開他一連無數個全馬及超馬的精彩經歷！

想起我自己的跑步歷程，也是在四十五歲左右開始，而且眾多朋友都是在這個年歲才開展第一場「跑馬」。看來，「跑馬」

可能是一個面對哀樂中年的絕佳治癒藥。

Andes 在新書中述說他如何應對不同難度的馬拉松，包括安排食物，爭取最後一秒的休息，甚至為應付體溫下降而做準備時，不也是在告訴我們這班四十左右的朋友，萬事都要有準備，但卻不等於萬無一失？見他在法國酒莊將自己打扮成一支別樹一幟的紅酒，雖然贏來眾多艷羨目光，但其後卻是幾乎暴斃沙場；又看到他在白朗峰超馬時，左小腿的陣痛一路告訴他要停下，卻是靠一粒止痛藥讓他繼續堅持。這就是跑馬的重點：對自己的承諾，對決定的責任。跑馬若不是為了那份參與和享受（看 Andes 在日本和法國那豐盛誘人的食物），還有其他東西嗎！

蘭嶼的經歷，讓他看到動物世界那無憂的生活，竟然讓他擔心會成為一條豬的火腿。跑步，拉近我們與其他人甚至動物的關係。無論晨更晚練，都可加深我們對這大地的愛。

跑到不丹，Andes 不只完成賽事，更看到這全球最快樂的國土的單純，在那名學生拖著他、勉勵他衝線達陣時，他眼中的淚水，再次流到臉上，相信這亦是 Andes 最難忘的一次。真的，跑馬不是因為一個個的獎牌或獎金，而是讓我們繁忙而急躁的生活，甚至腦筋都慢下來，讓我們更能體察不同國度的特色、人民的生活面貌，更能檢視自我人生方向，為那四十而不惑的前路找對目標，並願奉上自己的餘生，為社會、為有需要者打造另一片光明。願我們共勉！

序二

張樹槐
恒生銀行傳訊及可持續
發展總監

論跑齡，Andes 稱得上是我的前輩；論跑步能力，我亦是無法比擬。他曾經完成多個極地長征和超級馬拉松，並成功挑戰白朗峰超馬，跑遍冰天雪地、沙漠和高原，不斷突破自我。

Andes 既是跑步達人，亦是商界精英，身體力行在二零一三年與現任馬會高層張亮兄創辦社企「全城街馬」，主辦各項長跑賽事，積極推動香港人參與，為生活帶來正能量，促進社會共融。

Andes 兩年前出版的《12馬‧跑遊7大洲》備受好評。他曾參加的賽事有些我也跑過，但更多是我未曾參與的，透過他的筆觸，亦能分享他的感受和體會。今次他再接再厲出版《12馬‧跑遊快樂人生》，令人充滿期待，我謹誠意推薦。

序三

馮振超
am730 副社長

認識 Andes 是因為跑步，他是香港少有舉辦不同類型跑步、行山賽事的專業搞手，這些年來由於他辦的賽事太多，我已記不起他究竟辦過多少次⋯⋯

在我心目中，Andes 是幸福的人，能把自己熱愛的運動轉化為工作，而且持之以恆，並不是人人也有這個能力及耐力的。

我和 Andes 其實亦有一些共同朋友，他們當中包括跑手、運動賽事的贊助商、合作單位、宣傳媒體及受助的慈善機構等等，我從來沒有聽過有朋友說 Andes 舉辦的賽事有什麼做得不妥當的地方，反而友儕間越來越多人跟他合作起來。

坦白而言，Andes 梁百行跑得不算太快，我也沒有聽過他拿過什麼冠亞季軍的獎牌，但他在香港跑步界已是一個極度特別的品牌，而且少之又少。

作為朋友，我祝這個跑步界的名人，身體健康，長跑長有！

序四

莊曉陽

《馬拉松‧歡世界》作者

人生五十年，百行兄不只跑遍世界，由鐵幕北韓平壤、幸福快樂不丹、兩天不眠不休的環白朗峰超馬、世界的盡頭巴塔哥尼亞，到戈壁和南極的極地都留下足跡，同時將跑步的興趣，變成人生的事業，與志同道合的戰友創辦「全城街馬」，一手一腳由零開始，坐而起行用心辦好賽事，並把外國比賽好玩的元素引入香港，改變了香港的跑步生態與文化。

每次到外國比賽，除了是旅行，也是百行兄的學習之旅。他就是有這一股傻勁，每次到外國比賽，都會留意有什麼東西可以在香港做，並樂於在街馬的比賽中嘗試，由早期的 Tailor Made 號碼布、引入真真正正的應援團（不是由穿大會制服的義工兼任），到後來的「Beer Run 啤酒里」及引入香港地道美食作跑步補給。

畢竟跑步，除了求快，也是求樂。海納百川，有容乃大，成功的馬拉松就是要做到雅俗共賞、老少咸宜，要認真的可以認真，要慢跑的可以慢跑，怕悶的又會覺得好玩有氣氛，就連無興趣

跑步的人，聽起上來都覺得好玩，希望以後可以試試，這就是百行兄希望做到的。

然而在接受新事物的風氣方面，香港與歐美或日本的距離很遠，竟然有點像晚清。在外國早已習以為常的做法，來到香港被視之為離經叛道、傷風敗俗的奇技淫巧。街馬的第二屆 Beer Run 及九龍街馬的魚蛋、鮑魚補給，竟引來官府和一眾少見多怪的意見領袖反彈，忽然間出現「萬惡飲為首」的一面倒壓力，也是始料不及。

幸而百行兄和街馬，有著超馬跑者打不死的精神，熬過這場無妄之災。

What doesn't kill you makes you stronger，我遠遠沒有百行的魄力，也只能羨慕他擁有的經歷，但有幸替他寫推薦序，早各位讀者一步透過百行的文字，神遊很多你這一生人也不會去、也更加不會去跑的國度，了解「全城街馬」在逆境中不為人知

的甜酸苦辣，也算是一種福份。

生子當如孫仲謀，做人，當如梁百行。如果可以走一回百行這樣人生，這是多麼的幸福。

序五

蝦叔
跑步專欄作者

初會梁百行是在太子一家樓上咖啡座。那時他剛出版了首作《12馬‧跑遊7大洲》，其中一場新書分享會就在那裡舉行。由南極、烏干達到莫斯科，聽他娓娓道出遊歷，自然使初涉海外馬拉松者如我眼界大開。身為粉絲，會後買書、要求合照是指定動作。只是沒料到在合照時，百行兄竟然反過來說要「集我郵」。慚愧之餘，也使我體會到這位社企創辦者的平易近人。

近年香港跑步風氣日趨熾烈，跑界人聲日見鼎沸，梁百行是當中一位特立獨行之士，不獨為海外比賽橡筆以記，更為本地新賽胼手而幹。雖然他自言曾經渴求富貴，嚮往榮華，抱存最典型的香港價值觀，但到頭來既參加戈壁超馬自討苦吃，又舉辦「全城街馬」推陳出新，在奉「不做不錯」為處世圭臬的香港來說，這些行徑絕對不可思議。

辦賽不易，梁百行主理的賽事亦難免有瑕疵。但他勝在總能廣納意見，反躬自省，繼而屢見進步。這份雅量，相信是他不遠千里，天地百行練就而成。有著這樣無懼另類的有心人，誠屬本地跑壇之幸。

如今百行兄新作問世，囑我作序，慚愧之情雖然尤甚當天初會，亦當恭敬從命。《12馬‧跑遊快樂人生》錄下了一位香港赤子在世界馬拉松賽場上磕磕絆絆的熱情，且看年來的纏綿壯烈，今天如何噴湧筆端。

前言

籌備兩年，橫跨七年的十二個馬拉松，分享二十年的長跑經歷。

比賽，由確認參賽已悄然啟動；挑戰，於跑過一半才真正展開。能夠經歷，就是快樂。馬拉松像人生，細水長流，經歷順逆，成功失敗，最後追尋的是財富、權力、成功、健康，還是快樂？是追求最後的快樂結果，還是快樂的過程？

現代人物質豐富，卻不見得多快樂。承接上一本作品《12馬・跑遊7大洲》，今次繼續跑遊世界不同地方，以長跑人、比賽主辦人、旅遊人、社會企業人、商業人及地球人的角度，感受世界，分享快樂。希望創造一本立體的作品，不同人、不同心情下會有不同啟發。是跑步書、旅遊書、勵志書、心靈書，鼓動正面思維，希望為讀者帶給真正的快樂人生。

書中繼續以不同的馬拉松及超級馬拉松為核心之外，重點是以馬拉松體現快樂人生，分享如何踏入中年創業，為夢想而生活，面對不同的

挫折仍然繼續進發，發揮任性的力量，以追尋人生的快樂為終極。亦會介紹更多跑步旅遊的景點，與你們一同經歷。包括最自豪的萬里長城馬拉松、最神秘的北韓平壤馬拉松、最隨心的紐西蘭街跑、最有緣份的約旦撒哈拉沙漠超馬、最痛苦的台灣環花東超馬、最團結的日本石桓島馬拉松及台灣池上稻浪馬拉松、最原始的台灣蘭嶼環島跑、最難完成的法國白朗峰超馬、最瘋狂的法國梅鐸馬拉松、最美味的日本東北風土馬拉松和最快樂的不丹馬拉松。

生活是複雜事，隨心、感恩、放下、捨棄，簡單處理便快樂。我懂嗎？不，我要學習。活著需要技巧，快樂需要方法。不跑因我老矣，不跑令你老快了，一切在乎態度。看似簡單的快樂生活，要認真思考。祝快樂。

目錄

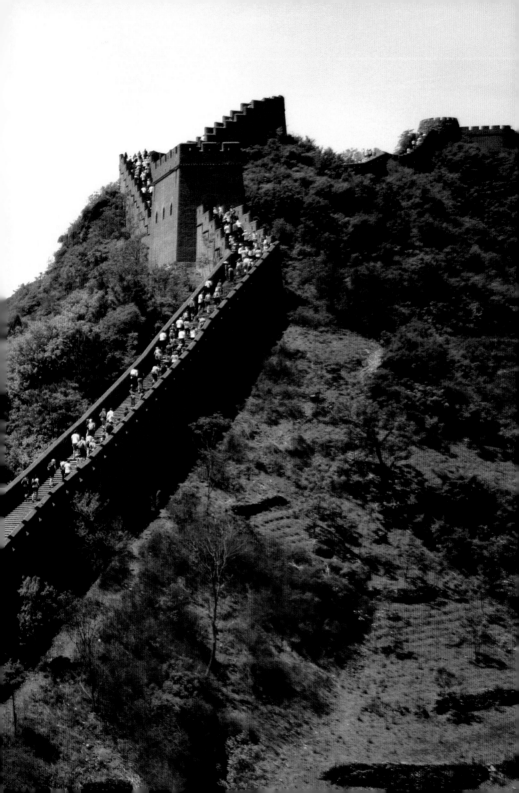

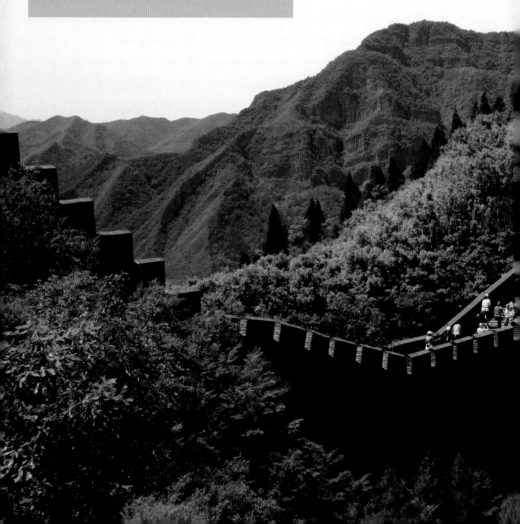

①

中國長城
國際馬拉松

- 跑遊世界之路 -

到過長城不算好漢，跑過才算。立於長城是不少人的心願，它代表世界奇蹟，是人生必到的旅遊地點，歷史的印記。在四十二點一九五公里內，跑過五千一百四十六步，經過九個長城城樓和簡樸村莊。位於中國天津黃崖關的長城國際馬拉松，一個足以一生難忘的馬拉松，啟動我醉心跑遊世界的熱情。

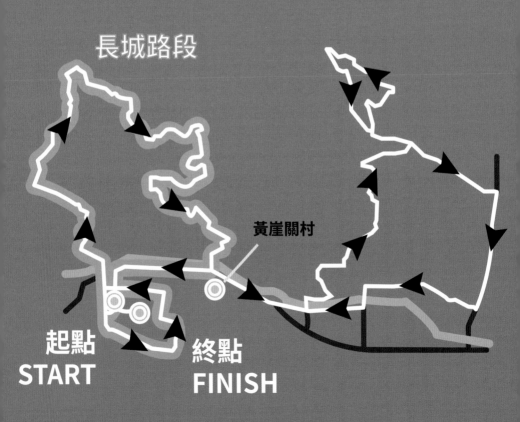

長城路段

黃崖關村

起點
START

終點
FINISH

會 考 的 緣 份

長跑融入我生命，是自一九九八年第一次參加十公里
比賽，之後就與長跑、馬拉松、超馬結下不解緣。由
四十二點一九五公里路賽至二百五十公里分七天的沙漠
超馬，到一年十二個馬拉松跑遊七大洲，甚至完成山界
朝聖的白朗峰一百英里（一百七十公里）超馬賽事，我
親身體會跑步帶給我的快樂。一切由穿上跑鞋的輕鬆街
跑開始。

中學時代，當時還是中五會考的制度。會考是大多數中
五學生最大的夢魘，尤其是我這個臨急抱佛腳的普通學
生。我校內成績一向是中游，上堂留心，回家做妥功課，
從不溫習。考試測驗合格是靠最後衝刺，通宵達旦。所
以面對會考，壓力驟升，好比應付一場馬拉松與七連馬

的分別。一天下午突感心煩苦悶，隨心穿上「白飯魚」布鞋，便走出屋邨往街上起跑。當時家住觀塘秀茂坪，我便隨意沿著斜路，繞著屋邨，跑了一圈返回。我不是運動健將，不知多少距離，只跑了二十分鐘已覺疲累。現在回想估計是二點五公里左右。

之後一直以此方法減壓，在沒有訓練下，也不知什麼是正確姿勢，我竟然跑得愈來愈快，十二分鐘便完成一圈。有天不知何來動力，跑過一圈後猶未盡，再跑一圈。結果在沒有減速下完成第二圈，總共三十分鐘，就這樣我升級成每次半小時的輕鬆街跑。

一九九八年第一次參加十公里比賽，於赤鱲角的新香港國際機場舉行，與好友魏華星一同參加。我在沒有特別練習下，順利完成。食髓知味，一九九九年我竟越級挑戰全程馬拉松。報名後才試跑半馬比賽，雖順利完成，但全馬原來是另外一個世界。香港馬拉松於二○○○年二月二十日舉行，結果十分悲壯，冒雨作賽，筋疲力竭的於四小時五十二分完成。

口說人生要跑一次馬拉松，跑過就好了，結果卻不停的跑了十八年，共七十個馬拉松及超級馬拉松。緣份這回事，隨緣任性下，讓我享受著馬拉松的快樂人生。

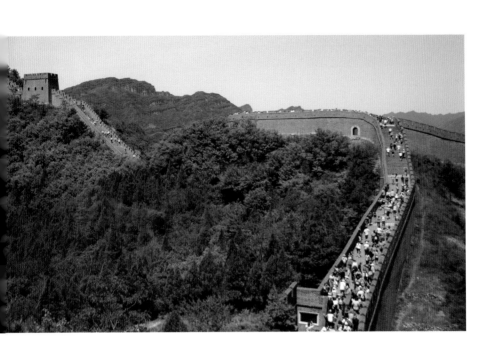

在月球上也能看見我跑

聽說太空人在月球回望地球能夠看到萬里長城，那麼他們能夠看見我在長城的馬拉松比賽嗎？在長城上奔馳，是虛榮，是挑戰。

我每年都會跑一個香港馬拉松，走一個毅行者，強迫自己保持練習，強身健體。也跑過澳門、台北及新加坡的海外馬拉松。二○一一年，在找尋旅遊地點時，發現竟可在萬里長城上跑馬拉松。兩眼發亮，不假思索便獨自報名。這比賽由一九九九年首辦，參加時已經是第十二屆了，現時有全馬、半馬及八點五公里賽程。隨心的力量，啟發我以長跑為旅遊，以旅遊作長跑，至今已跑過三十四個海外馬拉松及超馬。

旅遊車在北京出發到天津，馬拉松起點在長城黃崖關一段。大會體貼，安排我們於早一天到長城現場視察，好讓跑手可先拍照及欣賞風景，以免比賽時無暇享受。長城原來用途是抵禦外敵，古時武器及通訊沒有現代的精良，城牆建於山脊上，居高臨下可以遠距離觀察敵人的動靜，預早準備應付。黃崖關長城更得天獨厚，蜿蜒山巒連綿延伸，在這裡你可遠眺群山，亦可欣賞長城於崖邊建築的鬼斧神工。

清早各路英雄雲集，千名跑手，來自世界幾十個國家（現時已有二千五百名跑手，來自超過五十個國家）。大會採取分段潮水式出發，每十分鐘一組起步。我跑過一公里後便是連續四公里的上坡公路，再前面便可體驗在長城上奔跑的感覺。以跑鞋踏上長城，幻想古時征戰的士兵，現在「征戰」的卻是跑手。風景再看一次仍是絕美，但以跑馬拉松來說，

這是一條艱難的賽道。由於在陡峭山坡上建成，長城上的路段石階很高，且高低不一。跑手必須小心跨步向上，步行尚且不易，莫說跑步。有些石階如垂直牆壁，你甚至必須手腳並用。有些路段有橫樑，你要像鑽入洞穴般，屈身前行。時而忽然轉向，大家像在迷宮內作賽。速度給阻慢，但賽道卻很有趣，是在大型城市找不到的體驗。

含蓄與熱情之間

跑過約五公里的長城賽道，我們返回公路，向未知的村莊跑去。有陌生的探險感，不知下個轉彎路況如何，風景如何。在此之前的海外經驗都是城市馬拉松，這回是首次在香港以外的山間泥路作賽。泥路寬闊，兩排大樹，我跑在樹蔭下，抵禦烈陽的照射。走入簡樸的村莊，一列列的村屋以泥磚建造，

是鄉間小屋的氛圍。跑進窄小的村路，我像身處另外一個世界，與長城上的氣勢來個大反差。偶有村民一家大小站著揮手，為跑手打氣。我看著其中一戶的小男孩，他手拖著媽媽，害羞地回應我的眼神。我向另一群老村民揮手，大家以微笑回應。我跑著，伸出右手，一個小女孩猶豫地伸手回應，給我一個「五」吧。沒有高聲歡呼打氣，含蓄的質感更窩心，是城市人久違的純真。

從村莊折返黃崖關長城，逆跑剛才的路段。已跑約三十四公里，再走進石階群，高大的石階更感高大。賽道上的旅遊人士都報以掌聲鼓勵，看見遊客們在停步休息，這是魔鬼的誘惑。跑到高處，我立於長城上回望，巨龍伏在山脊，氣勢磅礡。這就是我剛走過的龍脊，人在龍上，我沉迷在駕馭巨龍的虛榮中。

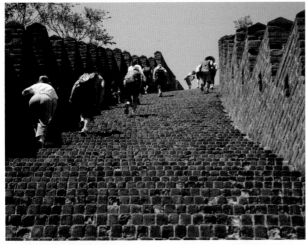

1
2

1 陡峭的石階，要手腳並用。

2 城樓內的通道，為馬拉松加添趣味。

長城是熱情，村莊是含蓄；長城是剛烈，村莊是溫柔。一剛一柔的賽道，長城代表保護，村莊代表繁衍。卸下抵禦外敵的歷史任務，長城不單是給遊客一個高台，鳥瞰無際風光，更代表不屈堅毅的精神，繼續保衛著村莊裡的黎民百姓。

最後的五公里公路，跑回終點，接受完成的歡呼。一個突如其來的決定，帶我來到陌生的黃崖關。沒有理會完成時間，只有盡情享受馬拉松給我的快樂。從此展開我跑遊的足跡。

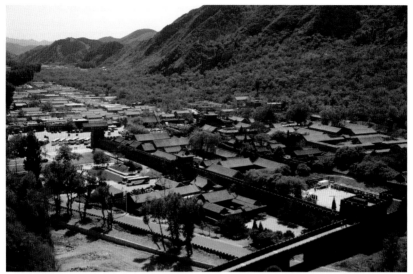

```
    1
3   2
```

1　長城下的村莊，保留簡樸的風味。
2　終點，有不想完成的思考，多留長城一會。
3　每個馬拉松不可缺少的，感謝義工團隊。

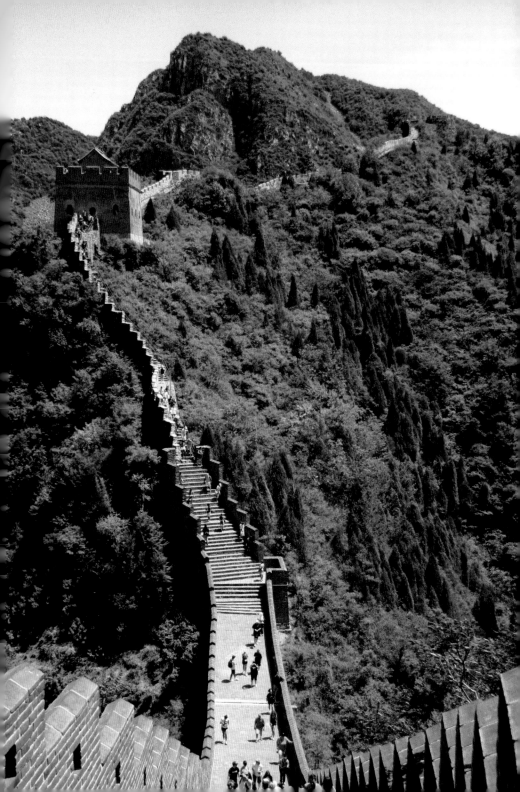

總長	42.195 公里
舉辦日期	每年 5 月
合適跑友	有馬拉松經驗,更能享受陡峭的賽道。喜歡旅遊觀光,可順道遊覽天津、北京。
報名方法	於大會網站報名,約半年至九個月前開始報名,先到先得。
參考資料	https://great-wall-marathon.com/

裝備

1 | 透氣短袖速乾跑衣
2 | 防曬用品包括太陽眼鏡、太陽油、防曬唇膏、遮光帽等
3 | 公路跑鞋
4 | 補給能量棒、乾糧等

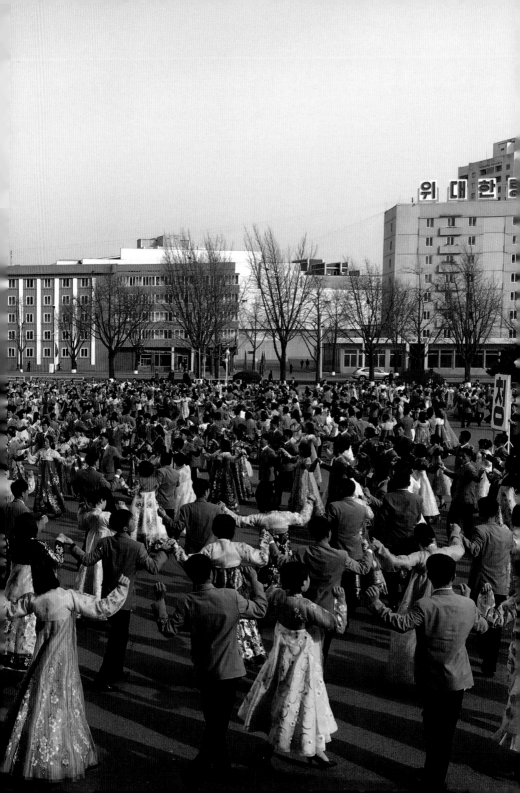

北韓平壤
馬拉松

真偽對錯的反思

走進金日成競技場，我像奧運選手般繞場一圈，接受幾萬觀眾的掌聲歡迎。慢慢步入運動場中心，我像貴賓般參與馬拉松的開幕式，但不能隨便拍照，更可能被監視著。這就是北韓平壤馬拉松。北韓，世上並沒有「保育」得這樣完整的共產國家，是停留時間的典範，全球只此一家。

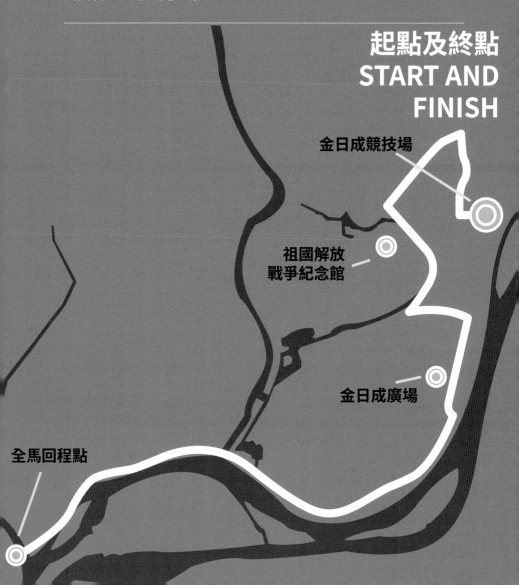

起點及終點
START AND
FINISH

金日成競技場

祖國解放
戰爭紀念館

金日成廣場

全馬回程點

間諜旅程
正式展開

遼寧省的丹東，是中國進入北韓的窗口。從丹東乘火車進入北韓，於丹東火車站內，氣氛已開始緊張。排隊出境的旅客比海關關員的表情更木訥，大家都將說話音量調低或刻意靜默。出了中國關上火車，大家才鬆口氣，與團友開始準備進入北韓的「安排」。

火車軌橫越鴨綠江，在丹東那邊有一道斷橋伸往北韓方向，中國遊客們就在斷橋眺望對岸，為鴨綠江拍照。我定眼望著，這就是大部份脫北者偷渡到中國所路經的鴨綠江。領隊叮囑，我們從現在開始習慣改稱北韓為朝鮮，進入北韓與人溝通時更必須如此。北韓是外界西方社會的稱呼，而身處境內，國名則為朝鮮民主主義人民共和國，簡稱朝鮮。一個傳統共產國家竟稱作民主主義，單是國名已夠衝擊思想。火車正帶我走進一個神秘的國度。

團友開始討論如何應付北韓關員的檢查。電話、相機或攝

錄機都有機會被拿去查看裡面的相片或檔案，甚至有可能被沒收寄存在海關內，旅客到離境時才能取回。書本雜誌更是高危，據說關員對文字類的東西都很敏感，有可能會把存疑的刊物沒收。出發前我們都收到旅行社給大家的旅程規則資訊包，提醒不要攜帶題材敏感的刊物到北韓，如有關北韓的書籍。可笑的是連那份提示資料包亦不得帶進北韓。大家都趕忙將書本收藏起來，放在旅行箱內的底層。

一江之隔，火車不到十分鐘已經駛入北韓，進入新義州經濟特區。手提電話斷了訊號，這裡沒有互聯網或無線上網，我們亦不會獲提供電話卡，宣佈正式與世隔絕。對習慣機不離手的香港人，這是旅程的一大挑戰。火車慢慢停在一所建在火車站內的平房側，臉無表情的關員走進車箱內，大家屏息靜

氣，嚴肅的氛圍。我們立刻交出已辦理簽證的護照給他們處理，另外幾個關員隨即加入，陸續檢查每個旅客的物品，偶爾抽查整個行李，但都是隨意搜尋，沒有翻箱倒篋。十數分鐘後，檢查人員走出了車箱，氣氛放鬆過來。月台上有幾個流動攤檔，售賣一些簡單的餅乾糖果，也有啤酒、人蔘酒等。一些旅客走出車箱到月台湊熱鬧，大家對一切著韓文包裝的產品都十分好奇。

團友急不及待地拿出電話、相機拍照，拍了幾張後，其中一個關員急速走來喝止。聽罷立即收起，幸好沒有把大家的手機沒收。再等一會，關員發回護照，火車緩緩開動，車站外的新義州街景，建有幾層式的樓房。火車進入北韓鄉郊，沿途是啡濛濛的枯草、泥土，無人地帶，正式駛向北韓首都平壤，不，是朝鮮的平壤。

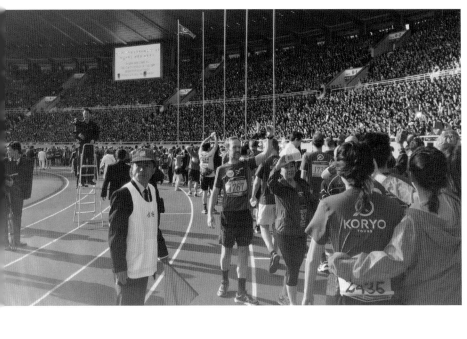

豐盛的賽道

火車進入月台，到達平坦的土壤，平壤。身穿整齊套裝，樣子高貴漂亮的導遊金銀心，已在月台迎接我們，她是操普通話的導遊金銀心，我們稱她為「大金」。身旁一位長髮披肩，清秀可愛的少女，是我們的英語導遊金容雅。她個子較小，我們稱她為「小金」。還有一位青年男孩朴正赫，他仍是學生，導遊實習中，我們稱他為「朴金」。十天的跑遊旅程，有幸相遇。

車上當然會介紹朝鮮最重要的已故領袖金日成主席及金正日元帥。其實身處朝鮮，最常見的是金日成，其次是金正日，相關的畫像、銅像、紀念館、紀念品、郵票等隨處可見。國際新聞常常提起的是現任領導金正恩將軍，「金仔」的形象已經

深入腦袋。金、日、正，三個單字環保得可以循環使用。大金再三提醒我們不可隨處亂走，不可隨便拍照。基本上，不可走出導遊的視線範圍。

晚餐於下榻的西山飯店，普通的飯菜，但味道不錯。明天全馬比賽，我也盡量多吃儲碳。大金突然端出幾瓶大樽啤酒，說是當地十分有名的大同江啤酒。我只喝了一口嚐味即止，原因是身上帶傷，賽前不敢鬆懈。話說在出發前三星期，我參與一項慈善活動，由猛龍慈善跑舉辦。猛龍，廣東話偕音盲聾，為一個視障及聽障人士的組織，鼓勵以跑步建立自信，共融生活，一個盲人加上一個健視人便可自由出跑。慈善活動是由一位「街跑少年」帶著矇眼的我在鬧市長跑，感受視障跑手的困難。我盡量於限時內多跑里數來籌款，可是卻一時大意捽跤，撞傷右大腿中間位置。臨陣受

傷，除擔心是否能趕及復原外，也肯定影響賽前訓練，即使能繼續參加，亦擔心未能於限時前完成。一般而言，全馬限時是四小時三十分，本來還有機會，可是出發前大會突然公佈，因終點場地要趕及晚上足球比賽，現必須提早完成，限時改為四小時。我唯有期望奇蹟出現，自己則於賽前做足所有可準備的功夫。儲碳、戒酒、休息，全神貫注。

比賽有全馬、半馬及十公里組別，於金日成競技場起步，觀眾席坐滿可有三四萬人，所有大型運動比賽都是在此舉行。旅遊車到達體育館門前，大金神情緊張，叮囑我們下車後不要走散，所有外國跑手都將聚集正門外一起進場。入場前可將行李給她們看管，入場時不要拍照⋯⋯可是下車後場面卻有點混亂，其他跑團人群穿插，爭相在

體育館外高掛的金日成及金正日畫像前拍照。不少跑手在側門進館，指示不清，於館內跑上跑下找尋洗手間。擾攘一頓，解決生理需要後走回大門前準備。

中門大開，一眾跑手拍掌歡呼，魚貫入場，不少還高舉相機、電話，錄影進場過程，不是進場不可以拍照嗎？走進金日成競技場，我像奧運選手般繞場一圈，接受幾萬觀眾的掌聲歡迎，觀眾整齊的分團坐著，大多是穿著傳統朝鮮民族服裝，看來是國家安排的「產品」？我在跑道巡行時不停向觀眾揮手，不停自拍，我看見回報的笑容。

慢慢步入運動場中心草地，如國家隊代表般列隊，國歌響起。作為一個普通的國外跑者，我像貴賓般參與馬拉松的開幕式。不，我是貴賓，感覺很炫。聽不懂韓語，一輪急速威武的音調後，工作人員示意我們上線。起步，走出運動場，正

式跑入平壤街道，吸一口開揚空曠的空氣。

前面是凱旋門，一九八二年建成，慶祝金日成戰勝日本及美國的入侵，使朝鮮獨立。對，像是位於法國巴黎的那一座，象徵勝利，只是少了歐洲建築風格的浮雕。跑過朝中友誼塔，象徵中國與朝鮮的邦交。經過四二五文化館，到達祖國解放戰爭勝利博物館，可從朝鮮角度了解韓戰的起源及經過。有趣的是其版本剛巧與西方歷史記載的相反，戰事由美國挑起。朝鮮的反美意識極強，滿街掛滿反美的宣傳畫像。紀念品海報、名信片等，都有反美的設計，如以一隻卡通超現實風格的巨型大手，握斷印上美國旗的戰機。

跑經萬景臺，內有金日成及金正日的巨大銅像。當地人每逢人生大事都會前來向銅像鞠躬獻花，到訪者不可喧嘩，以表尊敬。遠眺千里馬銅像，

```
      1
   3    2
```

1　置身開幕式，萬名觀眾的歡呼聲。

2　外國跑手進場的興奮。

3　有說不可拍照，結果……

千里馬代表經領導的帶領，令朝鮮發展一日千里。經過普通門，是歷史久遠的城門，古樸的金字瓦頂建築，像城樓一樣宏偉。眼前是平壤學生少年宮，高級幹部及資優少年的訓練所，重點培訓，琴棋書畫、刺繡舞蹈無所不精。我看她們最小的不到十歲，彈奏古箏已表情十足，導師指揮的手一起，半秒不夠變臉，笑容表演模式。功架利害，但太老成，我較欣賞天真的笑容。

轉入大同江邊，豁然開朗，盡覽沿江風景。噢！這就是大同江啤酒的大同江，是用這裡的江水釀製的嗎？跑經金日成廣場，地位有如中國的天安門廣場或俄羅斯的紅場，不少跑手都停下拍照。關於沿路拍照，有很多說法。大金官腔的表示理論上是不可以隨便拍攝的，拍攝前都應問准導遊，但跑馬拉松時無從詢問，怎麼辦？她認為是

可以拍的，卻不可帶大型攝影機或相機。我問何謂大，何謂小？她解說可以拍近距離的東西，不可拍遠景，我不明白工作人員是如何分辨遠近。她更叮囑不要拍攝沿路的士兵，這是肯定不可以的。結果我全程以手機拍攝，不論遠近，過程都十分順利。

對岸是主體思想塔，代表著朝鮮最重要的主體思想主義。主體思想是金日成主義的精髓，認為人是世界和自己命運的主人，人決定一切，意味著人在改造世界和開拓自己的命運中起決定作用。有說在革命後需要龐大的建設，這種思想是為了鼓勵人民堅毅不屈，以自己力量建造國家，是個很合理的倡導。遠眺有巨型鎚頭、筆桿、鐮刀，是建黨紀念塔，感受革命共產的味道。

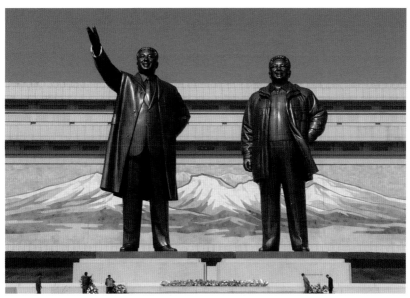

```
    1
3   2
```

1 萬景臺，向偉大的領袖致敬。

2 祖國解放戰爭勝利博物館。

3 平壤學生少年宮，老成的表演。

跑過十公里，經過平壤大劇院進入未來科學家大街，很城市、很現代。整條街兩列摩天大廈，都是數十層樓的建築，只有科技專業人士才能入住。建築有點夢幻，先進的大廈浮誇中帶點冷清。坊間有傳這個是大白象工程，沒太多人入住，像是建造出來的模型，連街上行走的人都是國家安排的發達成就。真相無從證實，但是此街道人跡稀疏，路邊又沒有商店，寂靜得奇怪。既然有幾十座的大樓，照理行人也不能太少，真假不得而知。大道上有當地市民沿途觀看，有的更向我們揮手打氣。有說這是大會的安排，但眼看小孩子天真的笑臉，可愛地伸出小手與我擊掌，我感到有溫度的鼓勵。

左面在大同江中的小島上，是新落成的科學技術

殿堂，或稱科學科技綜合大樓。可參觀電腦室，學生正在使用舊型號的電腦。而其他展覽室都是簡單的物理展品，如此龐大的樓群，卻連普通科學展覽的水平都及不上。跑過十五公里，像由城市跑到鄉村，是較簡單的單層小屋，地上亦充滿泥濘。跑過折返點，原路回程，景物換新角度再看一遍。賽道的景物十分豐富，比前年的平壤馬拉松只是圍繞十公里賽道跑四圈改善很多。

跑的假不了

真正的挑戰正式展開，視線重新聚焦馬拉松。跑道非常理想，路況十分平坦。相比其他國際級馬拉松，平壤馬的補給稍見遜色，只有水和個別水站有香蕉，但也是每五公里有一個水站。對被豐富補給寵壞的跑手們，大家都必須自備更多補給

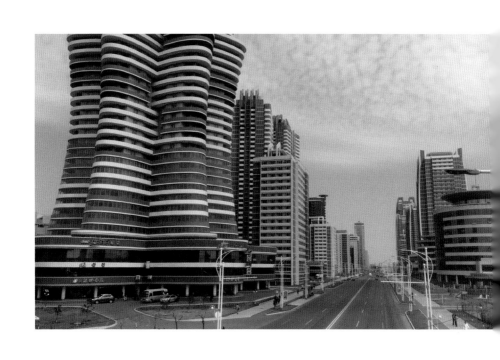

品。我亦帶上三包能量液，可是因受傷而令最後備戰階段疏於訓練，在平坦路上也跑不起勁。氣溫比想像中炎熱，體感三十度。

我們是八時起跑，大會公佈限時四小時，本應是以中午十二時為時限，但大金及其他導遊們皆說十二時半體育館才關門。我心想是否即使未能於四小時內完成，也可進場呢？我的時間開始跟不上四小時內的段速，腳步愈來愈慢，肌肉愈來愈緊。我會不會被迫坐上接載落後跑手回終點的掃尾車呢？

跑過三十公里，跑手人影見疏落。重回未來科學家大街，沿路水站已開始收拾，工作人員將整瓶水樽遞給我。我只喝了一杯，還是把水留給之後的跑手。到達金日成廣場，還剩下十公里左

右，工作人員伸開兩手示意，水站沒有水！我後悔沒拿走上個站的水樽。

缺水後的步伐更慢，頭頂的太陽為空氣加熱，口渴得像在沙漠比賽。我有點抽筋，一拐一拐的，中午十二時已肯定趕不上。我不停看著手錶，目標希望十二時半前到達。還好，我應該比分段的限時快，看不見掃尾車，應該可以跑畢全程。最後三公里，我拚命加速，看見凱旋門和金日成競技場。遠望門口仍然開著，大喜，全力衝刺。但幾位跑手在門內停步，前方有一排由女小學生組成的人鍊擋著。和場內跑道就只有一步之隔，我的平壤馬正式宣佈「殘念」，失敗了。

稍後，場內儀式開始，我們這批跑手待完畢後進場時，觀眾已走剩零星落索，效率奇高。不論打

打氣觀眾是否大會安排，掌聲笑容是真是假，沿路途人是被迫與否，限時四小時，汗水、疲累、抽筋，真實不過。於場內跑道前給攔截，失落感假不了；但進場，看見小金正在跑道等候，我感動了。

同行的莊曉陽跑得很好，限時前成功享受了萬人喝采的震撼。他事後分享，於十二時正，體育館大門慢慢關上，有位老外即與工作人員理論，堅持之前收到的資訊是十二時半才關門。雖然大家言語不通，但已經多「拯救」了兩三位跑手通過。約十二時十五分，大閘門重開，誰知跑道前已拉上人鍊。另外有團友分享，她們是給掃尾車載走的，但到凱旋門前車子停下，讓大家跑回終點。

她們那批跑手可以進場，還有完成毛巾。

```
  1
3   2
```

1 在不真實的「超時空」街道上的真實打氣。
2 以笑容面對失敗,我被少女們攔截了。
3 感謝小金在終點迎接。

歷史印記

開城，最為人熟悉的是人蔘，我記得孩童時看過的電視廣告，一位老人在地上抓出一顆開城高麗人蔘。由平壤去開城，需要四小時車程。我們黃昏前出發，還沒完全駛出平壤，車子慢慢停下，前面積聚車龍，等了三十分鐘仍然毫無寸進。

天黑了，突然有一塊超巨型廣告牌緩緩經過車前，由左至右移動，隱約看到是卡通風格的宣傳圖畫。巨型得有點超現實，約兩層樓高的大牌，一條街的寬度，放在大貨車上。大金立即以命令的語氣指示大家拉上窗簾，收起相機電話，不可拍照。有幾塊宣傳牌經過，跟著有架大貨車，車斗上的是長方形，給布篷蓋著。從形狀看來我們估計是導彈。

比原定時間遲了一個多小時，終於到達開城。走入開城民族旅館，只有月光照明，小橋流水，清靜古樸，帶領我們返回古代，紙窗瓦頂。團友笑說像拍攝古裝鬼片的場景，我卻酷愛這份傳統體驗，想起以前曾於中國入住由四合院改建的旅店。早上起來，晨光初現，我一個人在旅館範圍內遊走。這旅館很大，範圍內還有一條小河，映襯古色古香的樓房，一個舒泰悠然的早晨。

我們走出旅館，於市內散步，骨骼像得到放鬆。雖然要跟著大金前行，仍感受到自主行走的快樂。街道兩旁的建築都是古舊派，整個市內呈簡樸風貌。走在街角，我幻想如可在開城街上自由奔跑，那感覺一定是最佳體驗。

坐上旅遊車出發，駛進一個地方，士兵示意停下，如此守衛森嚴，原來將進入的是南北韓邊界，板門店三八線非軍事區。這個地名在新聞和歷史上常有所聞，現在身處其中，眺望一條三八線之隔，對面便是南韓的大樓，大樓上應該亦有遊客遙遙相對。一座藍色小屋，將韓國分成南北，兩地的政治、經濟、發展、生活卻是南轅北轍。我想起《我要活下去》的朴研美，《擁有七個名字的女孩》李晛瑞，經歷艱苦，死亡邊緣，終於成功脫北的故事。快樂不是理所當然，感恩仍能呼吸，張口大笑。

最崇高 的 太陽節

在朝鮮最受尊敬的莫如領導，我尤記得當金正日離世時，新聞報導員的崩潰哭聲。錦繡山太陽宮

是朝鮮最莊嚴的地方，亦是已故領袖金日成及金正日的陵墓。在飯店裡的書店，百分之八十都是有關他們生平、事跡及思想的書籍。有趣的是團友們都在搶購「金仔」金正恩的「寫真集」。

到訪朝鮮時，剛巧是金日成誕辰「太陽節」，有很多特別的慶祝活動，晚上的煙花表演是其中之一。車停下，我們需要走一段十五分鐘路程，每次要在街上行走時，三位導遊都會十分緊張，全程監視。人性就是愈是不准愈想做，我們每天都說著如何逃走的笑話，討論如何假裝逃走作掩護，其他人便可出走等方法。當我們走向江邊時，身後馬路響起重型車輛的車聲，是坦克車隊，還有導彈，這次沒有遮蓋。大金連忙如趕羊般催促我們快向前走，破口大嚷：「不要拍啊！」

我們姍姍來遲，卻佔了江邊無遮擋的最佳位置。煙花射上大同江上空，在主體思想塔旁展現燦爛光輝。旁邊的民眾含蓄肅靜地欣賞，我享受著特權，快樂嗎？

翌日中午，走到大街，士兵已在馬路兩邊列陣，並封閉道路，沒有其他車輛可以行走。兩旁已擠滿市民，有穿著朝鮮民族服飾的，拿著花束，等待太陽節重點的閱兵巡遊。導遊為我們從人群中鑽出了最前排位置，我又在享受特權，有點不好意思。

軍樂聲由遠至近，重型車輛壓地的沉實巨響傳來，有山雨欲來之勢。未幾，坦克車昂然駛過，車聲震耳欲聾。運兵車陸續跟上，陸軍、海軍，不同的軍種令人大開眼界。車上士兵不停向群眾

揮手，臉帶笑容，場面十分歡樂，民眾更偶爾將花束拋向車上的士兵。近距離目睹坦克軍備，但感覺卻是節日慶典，和平安全。戰爭的悲傷已不著痕跡，只是向民眾展示軍力，振奮人心，如節慶歡愉。悲傷和快樂竟然是這般接近。

出走羊角島

景點的迷思，在這個神秘的國度，一切都變得新奇。安排坐地鐵、電車、到百貨公司購物、探訪金正淑第一中學、凱旋青年公園。午餐於薄餅店，服務員於我們進食期間表演歌舞。於元山市參觀松濤園國際兒童聯盟營舍，像是香港的青年活動營舍罷了。集體走入大同江酒吧，感受當地人的歡樂時光，與導遊輕鬆傾談。要是在其他國家，這些都算不上是「行程」，但在朝鮮卻是珍

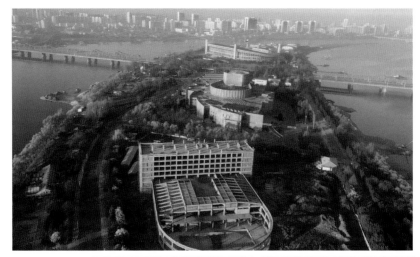

```
  | 1 |
  |---|
3 | 2
```

1 羊角島，因形狀如羊角而得名。

2 羊角島國際飯店，大部份國外遊客都在此下榻。

3 因被「軟禁」，我每天就在此「角尖」跑來跑去。

貴體驗，因為我們都不能走出導遊的視線範圍。

有數晚我們下榻於羊角島國際飯店，羊角島是大同江上一個月形小島，因像羊角形狀而得名。旅行中，我很喜歡早上街跑，遊歷該區，又可舒展筋骨。我問大金我早上可否在島上街跑，她說只要我不跑出連接羊角島與江邊的車橋便可。

早上六時起來，從酒店高層眺望，平壤清晨盡收眼底。我特意觀察羊角島的地形，研究如何在島上漫跑。羊角島國際飯店除主樓外，周邊還有花園，步行徑等才到大門。於飯店主樓旁繞了數圈，我便跑向飯店大門。跑出酒店大門，深深呼吸一口自由空氣。街上只有零星行人，享受著寧靜，只聽到自己的呼吸聲。突然從後有道聲音叫喊，原來是小導遊朴金。

他喝令我快回去，我立即跟他理論，表示我已諮詢大金，我是可以跑出飯店範圍，只要不跑過橋頭便可。他堅持，我也不給他難題吧。同日，我跟大金印證，她說朴金經驗少，過份緊張而已。

翌日早上我再跑，朴金竟又出現，沿途「監視」著我，我跑近大門時，他又再次阻攔，這次我真氣。興致壞了，不能環跑羊角島，只好在飯店內的羊角尖來回短跑，珍惜借來的一刻獨處自由。

平壤花卉展覽，展出以金日成命名的金日成花，花卉被堆砌成不同的讚美金日成的擺設。我閒蕩了一會，走到出口處，發現一本留言冊。興之所至，隨筆寫下感想，竟又觸動了工作人員神經。大家七嘴八舌的討論我寫了什麼，小金走來協助，但她又不懂中文。我唯有以英語翻譯內容，

小金幫我轉譯為韓文。原來因為我寫了「難忘旅程」，其中的「難」字，單字看來是負面意思，只懂一點中文的工作人員害怕我寫上不敬或負面內容。

難說的再見

旅遊車上，大金唱著《賣花女孩》，是朝鮮名曲。

共處十天，獨特的環境，非一般感受，不捨依依也必須送別。火車站月台上，小金眼泛淚光，不時掩眼背面。火車緩緩駛動，眼看大金、小金、朴金木訥的臉容，眼眶的濕潤，身影漸漸消失。

而我，久違了的觸動。

跑過北韓平壤馬拉松，旅遊十天，花費的時間金錢是否值得？旅遊不是找尋自由自在嗎？沒有驚天動地的景色，沒有與當地人民真誠的交流，沒有旅遊最基本的自由自在，但北韓就是獨特，是活生生的共產博物館。看見的是政治思想，點滴民生；感受的是小心翼翼，呼吸的可貴，快樂的珍惜。朝鮮，有幸到訪。

1
2

1 再見大金小金。
2 我的型男團友，你看得出哪位是朴金嗎？

總長	42.195 公里
舉辦日期	每年 4 月
合適跑友	有完成半程馬拉松經驗，喜愛新奇獨特的旅遊體驗的跑手。
報名方法	於大會網站報名，約半年至九個月前開始報名，先到先得。
參考資料	http://pyongyangmarathon.com/

裝備

1　跑步衣著不應帶有任何政治意味的標語或標記，或有推廣商業利益的標誌
2　保暖衣物
3　能量條 / 能量啫喱 / 高碳水化合物食物等等
4　可預備小水瓶在比賽時跟身
5　進入錦繡山太陽宮所需之正式衣服：
　　建議穿著恤衫、長褲（非牛仔褲）；女士可穿及膝套裝裙
6　可以攜帶隨身聽或智能手機和小型錄影機，但必須遵守一般到北韓的攝影規矩

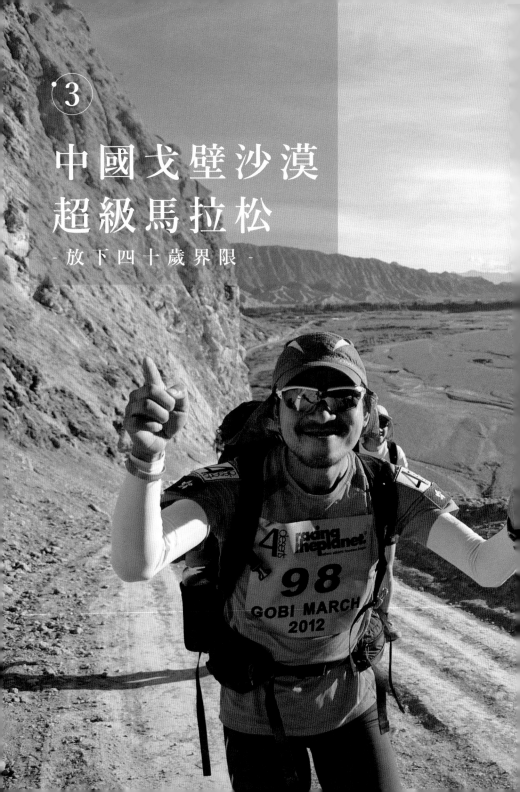

3

中國戈壁沙漠
超級馬拉松
- 放下四十歲界限 -

戈壁沙漠超馬，氣溫由攝氏五至五十度，距離二百五十公里，自己背上所需食物及用品，負重八點五公斤，連續七天的沙漠比賽。當年我沒有應付這樣炎熱比賽的經驗，也沒有試過連續每天四十公里的賽事，更未嘗過背負這般重量長時間比賽的經驗。對未來未知的難關，太多不受控制的因素，我有勇氣去挑戰嗎？

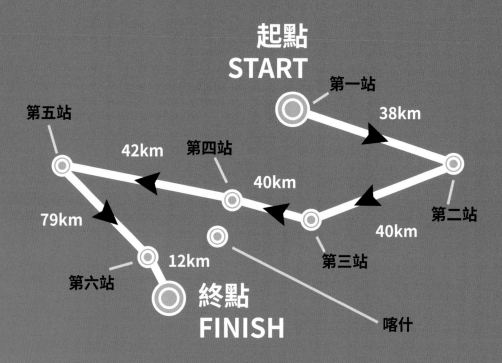

起點
START

第一站

38km

第五站

42km 第四站

40km

79km

第二站

40km

12km 第三站

第六站

終點
FINISH

喀什

夢想忘記了

我自小喜歡金錢，志願是創業，人生目標是環遊世界。具體一點，希望大學主修商科，三十歲前做經理，四十歲時退休，之後可以每年於不同國家居住，最好在三個國家有自己物業。經常思考一注獨得六合彩會怎樣使用，然後將夢中樂事無限延伸，沉醉於財富帶來的美好生活。

如大多香港人般，學業就是為了日後的工作、職業做準備。工作是為了賺錢令自己生活富足，為日後退休做準備。結果，畢業後於廣告公司工作，三十歲前於另一公關公司晉升為經理，繼續打拼，輾轉於上市公司任職要員，成為核心管理團隊成員，曾管理逾二百人。但是四十歲時退休不成，南柯一夢，四十多個年頭，因為一場沙漠超級馬拉松改變，富貴退休倒沒有，卻實現了創業夢想，及後更陸續達成一個又一個的兒時夢想。

忘記少年何時開始，在報章上看到沙漠超級馬拉松的比賽，印象模糊，只記得是連日的比賽，通常都是外國人或高級

知識分子的活動。心想能完成的跑者，體能一定是超級棒，夢想自己日後可以參加就好。二〇一一年某天，友人魏華星突然問我，有興趣參加一次七天的沙漠長途比賽嗎？

好比連續四天每天完成一個馬拉松（大概二百五十公里，第五至六天一口氣跑兩個馬拉松（八十四十公里一天），最後第七天加個十公里衝線。而且要自己帶備沿公里），最後第七天加個十公里衝線。而且要自己帶備沿途一切所需，即是七天的食物、睡袋、比賽用品、救傷物品、衣服替換等。大會對每項用品都有要求，主要為跑手安全而設，如食物七天的總熱量、防止水泡的急救品。雖然每個跑手的裝備不同，總重量通常為七至十五公斤不等。

在沙漠比賽，路況除高低起伏之外，地面更可是黃沙萬里、尖石或是河床亂石，這些都是在香港未能想像和嘗試的。加上溫差將由攝氏五度至五十度（可能更低及更高），我能完成嗎？結果，我竟然只想了不夠三分鐘便答：「都好呀！」

報名時是剛到四十歲的年頭，是人生的一半，是下半場的呼喚，是兒時播下夢想的種子終於收成，是沙漠給我的緣份，是我生活到了無味，是我不自覺的喜歡不舒服，是人生蛻變的開始。

因為那種不知怎樣紓解的迷惘，不知來自何方的樂觀，魏華星、他友人張亮與我便一股傻勁勁誓師參賽。訓練是由我來編排的，對不起，所以一點都不專業。張亮背上兩大樽可樂，魏華星背著電熱大水壺及大支水，而我，是兩袋五公斤大米。第二課趣味練習是由北角出發，順時針繞著香港島跑一圈，途經筲箕灣、赤柱、香港仔、西環、灣仔、銅鑼灣返回北角，約為四十公里。第三課由尖沙咀跑到上深圳，沒錯，由南到北走過新界大地，到新田乘坐「黃巴士」到深圳，吃過晚飯即日返回香港。

比賽中每人都必須帶上足夠七天的食物，以熱量為單位，

每天最少二千五百卡路里。要背上七天食物，跑手都以輕為重點，脫水飯麵是大多跑手的主食。我更到超級市場做了資料搜集，研究哪種食物既輕但又有最高熱量。結果是巧克力、糖果等，但最厲害的竟是夏威夷果仁，於是我便大量入貨。為再減輕重量，我不惜剪掉半張睡眠地墊、折斷牙刷、拆開所有包裝紙、七天只穿一套帶一套衣服、每天只可用兩塊濕紙巾等「絕招」。結果我的背包總重量為八點五公斤，很不錯！

沒有機會練習在攝氏五十度中比賽的感覺，沒有嘗試連續七天不停比賽的恢復。在種種的不確定性及對未知的恐懼下，這個越級挑戰，沒有一件是小事。既然我對自己體能、技術、耐力沒有信心，唯有在所有計劃的細節盡力做好。

千里迢迢，在新疆喀什集合。感覺上，成都好像已是位處中國的西面；但地圖上，原來在整個中國內地的中間還偏

東，喀什才是中國的西極。有說中國所以名叫中國，是中國人認為中國地處世界的中間；長大後旅遊多了，我發覺中東比較像世界的中間，位處歐亞兩洲。文藝青年又說，澳洲有塊大石頭叫烏魯魯才是世界中心。我想，你是繞著地球走，或是地球繞著你走，是觀點與角度，是心情心想。是環境令你忘了夢想，還是你將夢想活埋。

痛苦的過程，
難忘的經歷

由喀什進戈壁沙漠，度過一夜後，七天的沙漠挑戰在早上正式展開序幕。在太多的未知上，策略是留力，以輕鬆的步伐，落斜跑、平路走、上坡慢行，保持腳有餘力的狀態。天氣炎熱至攝氏四十度，路況的沙丘、硬石、高低起伏，沒有想像的難纏。但其實，體能狀態已靜悄悄被侵蝕。

比賽過了三天，跑回終點，沒有預期的興奮，只有對未來的擔心。完成第三天時感覺非常疲倦，積累的乳酸開始發揮「作用」。沙漠的廁所是在沙地上挖空淺坑而成，發軟的雙腿，擔心撐不住會插了下去。吃過脫水麵，肚仍然像空空的，但每餐都有既定份量，不能再吃，否則往後便有斷糧危機。我們

八至十名跑手同住一營，即使穿上所有衣服，潛入睡袋仍是冷冷的。眾人的汗臭、太累的身軀、不絕的陣風，令人久未能眠。難得入睡，竟給尿意弄醒，在剛暖熱的睡袋中，寧可忍耐著也不願起來。內在鬥爭半小時，始終還是要冒著寒風，走去二百米外的廁坑，腳不可軟。

冷醒，好像沒有睡過。浩瀚的沙漠、遼闊的山巒，拿一點心情欣賞吧。第四天比賽開始，身體內部給挖空，起步的能量像處於完成階段，提不起勁。我不停吃下果仁、餅乾，希望增強體力，可是沒有起色。腳步浮浮的，全身軟軟的。攝氏五十度，水、鹽丸不停灌下。已經不能跑動，只有慢慢走路。其他跑手不停超越，心感不是味兒，即使沒有懸念爭取前列名次，但大概的位置仍想堅守，卻不從心。耐心地一步一步前進，沒有激動，沒有憤慨，

淡淡的走過終點。原來錯誤在食物，夏威夷果仁雖然有豐富熱量，但原來同時需要身體用能量去消化，加上我只帶上剛到底線的食物數量，感覺每天的補充都不夠。

第五至六天，終極挑戰，兩天時間，八十公里需要一口氣已走過。即比賽已走過二百四十公里，餘下只有後天最後的十公里，心態上完成終極，等於完成整個超馬。以我的速度，必然要由早到晚，再於黑夜作戰。昨天已經像油盡燈滅，我已經沒有任何辦法，只能步行步，能走一步得一步。因為食物不夠，又沒有刻意補充蛋白質，我失去了肌肉，雙腿消瘦，膝蓋骨突顯。驚覺幾天下來的變化，心情掉進谷底，雖沒想過放棄但亦沒有作戰的狀態。前四天我是獨走，今天不知不覺間跟張亮和新相識瞿律師一同前行。幸得他們的歌聲鼓勵，我麻木地前

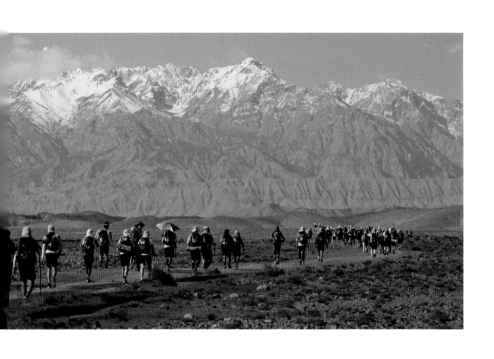

進，只能跟隨步伐。

到達半程補給站，熱水倒入最後的一袋脫水飯，焗過三分鐘打開，熱氣湧出，嗅上，腔口立刻作悶，嘔吐在即。脫水飯有雞牛豬魚不同款式，但味道都是一樣的。原來當每天每餐都是那個味道時，是很難堅持的。回想在分享會上，前輩提醒，要好好計劃及管理食物，否則會令你不能完成比賽。如果我未能走完，敗因是自己對食物的估計太自信，全程的夏威夷果仁、全程的脫水飯、緊絀的份量。深夜二時，兩點火光，幾度鼓聲，終點了。魏華星已在終點待了很久，因已有很多跑手跑完在睡眠休息中，沒有激動、沒有感觸，大家輕聲鼓勵後便入營大睡。

鼓聲斷斷續續，探頭營外，陽光暖逸。最後的跑手都陸續完成，有一拐一拐的、有泣不成聲的、超

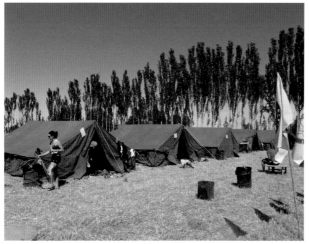

1
2

1 跑手每天最期待的，跑回營帳休息。
2 烈日當空，揹上十公斤行裝，向終點進發。

過二十四小時的折磨得到解脫。掌聲不停，觸動心靈。為什麼要在沙漠乾燥高溫的起伏坡道上走著一日一夜，即使受傷、飢餓、寒冷、疲憊、中暑、水泡、嘔吐、睏累，仍然繼續？午後跑手都在草原上閒適自若，有悠悠蹓步、有圍火談天、有踢足鍵；噢，有在跑步！跑過二百四十公里還不夠嗎？張亮、魏華星和我，不約而同地只穿了壓力長褲，赤著身享受太陽溫暖的熱度。躺在草坪，遠眺羊群，望著河水反映的陽光，閒逸得像狂暴風雨過後的寧靜，是只有現在才能真正停下欣賞的風景。三個大男人談天，回顧當初不專業的重量訓練、比賽過程的悲喜、取笑我由於帶食物的失誤以致身型滑稽，上下身瘦削見骨，中間卻仍擁著「肥膏腰帶」。但無論如何，當初一股傻勁，竟然當下完成。少年夢想，不容易，但竟不如想像般遙不可及。

夢想再起動

生活步伐的急速，令人忘記夢想的味道。大學畢業後曾到以色列作交流項目，到特拉維夫短暫工作三個月，完結後於中東地區浪遊，一個背包走過以色列、埃及、約旦、土耳其及希臘。途中到過以色列與埃及接壤的西奈半島，一個叫達哈布（Dahab）的小城，認識了當地一個酒吧老闆，大家一見如故，由於當地是外國遊客熱點，本地人懂說英語的不多，他誠邀我留下工作。自小夢想可以在外國生活及工作，我真的很認真想過，哪管只是一年、半年或三個月，這將會是畢生難忘的體驗，但最後還是拒絕。我必須趕回香港找工作賺錢，內心想法是不能落後於同期畢業的同學太多。

工作，不同的崗位，有進步，有晉升，每份工作都

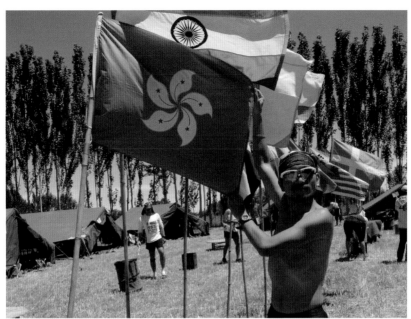

```
    1
 3  2
```

1 我愛香港。
2 當地義工,感謝!
3 就是這三個傻子,創辦「全城街馬」。

是自己喜歡的，有成功感的。有一回，與友人合作，兼職開設小型廣告公司，為客戶提供一站式廣告及推廣活動服務。創作、文字、安排等都是我們一手包辦，每每由晚飯後才開始會議，通宵構思。為求盡善盡美，犧牲睡眠時間，反覆討論改良，鉅細無遺。努力終獲回報，客戶源源不斷，最大的一項工作營業額更有六位數字，以二十年前幾個黃毛小子的成績已經不錯。

期間還有多個不同的創業點子，可是對前途前景的擔憂，令我還沒有那份勇氣全職創業，被關禁在無形的舒適區內，安逸地繼續所謂正常的打拼。充實的二十年工作，四十年人生，但開始感覺欠缺了什麼焦點。工作是為什麼？財富、房子、升職、地位？未來有著無限的不確定性，退休生活是可怕的洪荒猛獸，我們必須做足準備功夫，儲備所有的必須，為未來而現在工作。不能失去現在擁有的一切，尤其是工作、財富、地位，還有時間。人生是為什麼？安逸簡單就好。最終不是為了快樂嗎？人到四十中年，不如享受平穩生活。活著的意義是為什麼？不是要對社會有貢獻才叫活著的意義。每個人都有他自己或多或少、直接間接的貢獻。活著的意義，每人的定義都不同，如非違反人性、道德、法律，應是沒有對錯。在那個一線之間的思潮，我想，我還可發夢。中年的定義是到達人生的中間，是盛世，不是末世。

能完成戈壁沙漠超馬，我結論是不要想太多。如希望完成夢想，請不要想太多。想創業，既然我們都愛長跑，深受長跑帶給我們太多的正面改變，何不創辦有關長跑的事業。張亮提出不如以年輕人和跑步為重點，參考外國成功例子，透過馬拉松可令誤

據香港教育局的九分鐘跑步測試，由二〇〇〇至〇六年間，發現測試結果的距離持續縮短，顯示青少年體能有下降趨勢。運動不足會增加患上心臟病、糖尿病、癡肥、癌症等病症的機會，但除身體上的健康外，心理上的危機更大。抑鬱症等情緒病日趨年輕化，更可悲的是最近不斷有青少年自殺的事件發生。我們相信跑步能幫助青少年建立自我認同，增強抗「逆」力，堅毅面對人生挑戰，希望服務十二至二十歲的青少年，大概為中學至大學生的年齡層。有別於一般學校通常選擇精英培訓以爭取成績，我們主力針對不跑的「不動」青年，把他們訓練到能完成十公里長跑，從中改善青少年問題。

青少年應該與社會連繫更多，不是上網看資料，而是親身走入大街小巷，感受身邊的人和事，認識社區，與社區互動。在戈壁沙漠超馬的訓練時跑經林

入歧途的青年改變。魏華星是社會企業先驅，何不以商業模式營運。我們都是跑手，參加不少外國有名的馬拉松，大多是在市中心的街道上進行，全城吸引不愛長跑的大眾參與，既可令市民更健康，又有市場。而賺到的盈餘，便可用來培訓青少年學習長跑。一天，張亮在家想著，不如將我們的社企名為「全城皆馬」，取其全香港的人都參與馬拉松的意思。兒子在旁聽到，便執筆寫上「全城街馬」，誤寫「街」作「皆」。細想，「街」比「皆」更能顯示我們的意念，也更獨特。「全城街馬」的雛形便誕生了。

一項研究顯示，全港只有三分之一的青少年有足夠運動量，即每星期最少五天、每天三十分鐘的帶氧運動。二十歲後，比例更逐漸下降至百分之八。根

錦公路，才發現原來香港有個黑人村，住滿非洲裔人士，他們飄洋過海到香港，從事汽車零件及舊車貿易等工作。又發現原來姻緣石是在寶雲道旁，車公廟與曾大屋是「隣居」，還有由尖沙咀用雙腳跑上深圳的路線，都是我們在香港四十年來才第一次踏足。「街跑」是我們的核心概念，我們的長跑訓練，一定要跑在街上，因此這個項目稱為「街跑少年」。

二○一三年十月三日「全城街馬」正式成立，宗旨是以跑步改變生命，透過「街跑少年」為青少年提供十公里的長跑訓練，讓他們探索自我、瞭解自我，不斷學習、超越自己，感受成功、領略失敗，從而建立自信和堅毅，令身心都變得更強。香港法律沒有社會企業的註冊，我們以外國社會企業的概念為藍本，及參考魏華星創辦「香港社會創投基

金」的雙軌公司組織，一併成立「全城街馬基金會」及「ROC 有限公司」兩個法訂團體。「全城街馬基金會」是註冊的慈善團體，主要負責提供長跑訓練，重點項目為「街跑少年」。「ROC 有限公司」為商業註冊機構，是社會企業，負責市場業務，策劃不同以歡樂為主題的跑步活動，鼓勵不跑的人成為跑手，將跑步的習慣延續，令市民大眾都可以享受跑步的益處。我們規定將不少於百分之三十的純利捐助予「全城街馬基金會」，用於提供青少年服務，希望達至自負盈虧，可持續的財務發展。

初時我們只有一位全職員工盧康婷，當年八月底開始上班，未正式成立已是員工。而我則在二○一四年四月全職出任行政總裁。脫離安穩不易，戈壁沙漠超馬是個啟發點。在七天的比賽中，原來人的必需比想像少，一個八九公斤的背包，內附幾包乾

1
2

1 跑吧,「街跑少年」!
2 長跑,可以建立自信、堅毅不屈的精神。

糧，一餐的食糧大小像個拳頭，衣服只有兩套、鞋一雙，已足夠生存。「踏著的單車是最平衡的」，我的平穩，定義是要不停動，長跑比長立輕鬆、持久。我不富裕，但既然生活水平可以調低，何不豁達一試。夢想可以短暫埋藏，但不可一世埋葬。

四十歲，既儲備了基本生活資源，亦鍛鍊了基本營商技能，可能是最理想應付及享受創業的時間。

第七天比賽，最後的十公里。不理什麼完成時間，我即將完成整個戈壁沙漠二百五十公里的超級馬拉松，即將達成一個少年夢想。十公里沒有這般容易，本想一口氣奔跑到終點，但力有不支。雙腿瘦得像竹枝，肌肉僵硬作抽筋，我終於明白什麼是筋疲力竭。跑跑走走，還有餘力在最後的一百米衝刺嗎？戈壁沙漠超馬的橫額就在眼前，終點在望，民眾列陣，掌聲鼓聲，看見但聽不到。雙腿沒有感覺，

我放聲嚎叫，將幾天積下的鬱結吐盡。過了，雙手撐著膝蓋，身體屈曲，累得頭也抬不起。重物掛在頸上，十厘米直徑的圓形獎牌，像千斤之重，下垂在眼前，是較難的比賽需以較大較重的獎牌來匹配嗎？這是我當時收過最大最重的獎牌（及後在香格里拉國際超馬的更大，有直徑十四厘米）。抬頭，一群天真笑臉、穿著校服的小孩，不停為跑手掛上獎牌。

終點正在舉行派對。音樂響起，穿著新疆民族服裝的表演者正熱烈舞動，跑手們都盡情一起跳著。心情激動，手執大瓶啤酒，加入慶祝，身體跟節拍跳動，不知何來，淚水在太陽眼鏡後隨臉頰淌下。之後與友人、跑手合照狂笑，之後，我忘記了。

忘記，這是新疆，高原地區，我醉了。

1
2

1　終於完成七天二百五十公里的挑戰。
2　終點的慶祝，與村民一同載歌載舞。

中國戈壁沙漠
超級馬拉松

總長	250 公里
舉辦日期	每年 5 月
合適跑友	有豐富超馬經驗，最好有其他沙漠超馬比賽經驗。喜愛冒險、敢於挑戰、不怕痛苦、注重計劃、遵守紀律、有充足準備的跑手。
報名方法	於大會網站報名，約半年至九個月前開始報名，先到先得。參加者必須自備醫生健康證明，顯示適合應付極高體能要求的比賽。
參考資料	http://www.4deserts.com/gobimarch/

裝備

＊主辦單位有詳細必備裝備要求及建議物資列項，於出發比賽前經確認後才批准作賽。

1　**輕盈背包**
可載 25 至 30 公升容量為佳

2　**防水袋**
最少可載 35 公升為準

3　**睡袋**
至少可抵禦攝氏 5 度或以下低溫

4　**山路跑鞋**
需加上防沙鞋套

5　**防曬用品**
包括太陽眼鏡、太陽油、防曬唇膏等

6　**水泡急救包**

7　**消毒洗手液**
最少帶備 60 毫升

8　**載水系統**
可載水 2.5 公升

9　**電解沖劑或鹽丸**
數量以足夠應付 30 小時比賽為準

10　**食物**
每天最少能提供 2,000 卡路里，7 天共不少於 14,000 卡路里

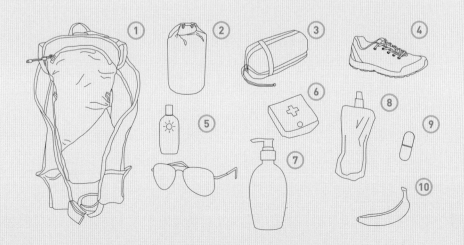

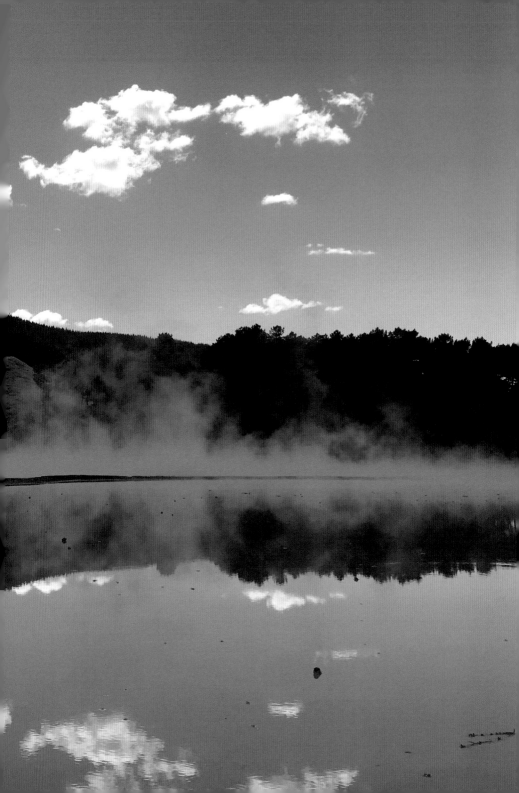

④

紐西蘭皇后鎮
國際馬拉松

- 隨心十二街跑之旅

紐西蘭，一片公認的淨土。一海之隔，有著與亞洲大陸甚至澳洲完全不同的風土和物種。在可能是最「接近」自然的城市，我感受到原來城市也可以融入大自然。紐西蘭的皇后鎮環抱山河湖泊，在純淨無添加的環境下，漫跑細味是最佳的欣賞方式。喜愛馬拉松的朋友，皇后鎮國際馬拉松是最佳的初馬或旅遊馬。

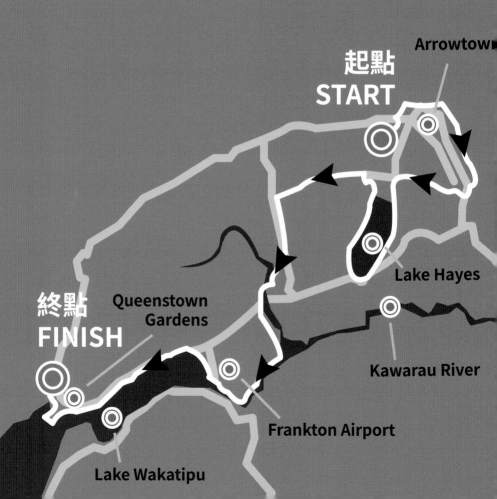

起點
START

Arrowtow▶

Lake Hayes

終點
FINISH

**Queenstown
Gardens**

Kawarau River

Frankton Airport

Lake Wakatipu

馬兒

看誰跑得快

前面是終點，皇后鎮康樂場（Queenstown Recreation Ground）。左右途人興高采烈地為跑手打氣，氣氛歡愉但不激動，四十二點一九五公里的馬拉松彷彿是一個輕鬆的旅程，像舒適自在地坐在觀光旅遊車上，駛過皇后鎮的所有景點，欣賞過附近的美景，現在剛剛完成下車。綠草如茵，你可躺在草坪上休息，享受悠閒的下午。是繁忙都市人欠缺的發呆放空。

紐西蘭由南北兩島組成，與世隔絕。原住民擁有獨特的文化，當中奇異鳥及奇異果，都是為人熟悉的紐西蘭獨有物種。在這個純淨的國度，馬拉松絕不是挑戰，是享受，是感受。我鍾情十二，這個數字代表十二星座、十二個月、十二生肖；代表一年、代表完整、代表任何時間。於是，我決定以十二個長跑，跑遊紐西蘭。

位於紐西蘭北島奧克蘭劍橋鎮（Cambridge）的萊克星頓農

舍（Lexington Park Cottages），是都市人夢寐以求的理想家園。獨立小屋，於門前泊車，相連露天花園，餐桌遮篷齊備，面向廣闊草原，不，是私人馬場。屋內大廳，配開放式小島型廚房。這不是售樓廣告，是我入住的民宿。對於連「納米樓」也不易擁有的香港人，這裡不是夢想屋的概念，是超現實。香港人們，看來住屋這體驗，只有於旅遊時才能感受。

養在屋旁草坪的小馬，棕色皮毛，身材比我還要矮小，只比大狼狗大一點而已。小馬雖然被關在圍欄內，但也可以在草坪上自由走動，像家中的小狗貓咪。小馬真懂逗人，當你走近草坪圍欄，牠在遠處看見你時，會慢慢走近，引誘你跟牠玩耍。在無人看管下與馬接觸，令我想起香港賽馬的馬匹，感覺是只可以遠觀而不可接近。我對馬的喜愛在於那份不言而喻的高貴駿逸，又帶著馬拉松般的堅毅，這是我第一次感覺到馬溫馴親切一面。

每當我逗牠玩完離開時，牠都會跟隨我走來。心生鬼主意，欄內有條五十米直線的泥路，我試著跟牠平排，我在欄外，假如我跑，牠會跟著我奔跑嗎？我在牠眼前走來走去，成功引誘牠注意後，便慢慢加速跑動。怎料牠真的起跑，認真地從後追趕。剛以為與我平排，下一刻已經絕塵而過。顯而易見，我被牠輕鬆擊敗。我不甘心，要再來一場，這次我必須一開始便全力衝刺。我慢慢引領牠走回「起點」，準備再來一賽，結果……。怎麼這隻小馬可以這樣可愛。

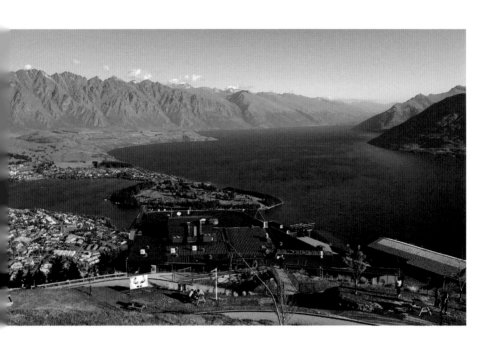

仙境中的街跑

早上六時四十四分，跑入塔普鎮（Tapu）市內公園，水渠孔冒出縷縷輕煙，是地熱的痕跡。平常公園的水池倒影，現在換上仙境般的煙霧迷漫。

我獨自跑過，視覺與體感有反差。眼睛與皮膚的記憶，煙霧應與山上的清涼相聯，現在卻是熱氣騰騰。

煙霧中，所有景物都變得朦朧淒美。本是平凡的木橋，在煙霧包圍下若隱若現，想像一對戀人身在其中，視覺上多麼浪漫；我現在獨自走過，人被煙霧掩沒，像踏上奈何橋。是我平生做了太多壞事，會被引進熱油鍋內嗎？結果街跑十三點六公里。

下午我再向地熱進發，到訪聖水地熱公園（Wai-O-Tapu Thermal Wonderland），Wai-O-Tapu 毛利語解作聖水，此地以火山奇景聞名。地熱公園內分三段步行小徑，於不同的地質奇觀中穿插。路上你會嗅到強烈的硫磺氣味，區內到處皆是大小的火山口，是火山地熱於地面的展現。整個地區標示了二十五個景點，由於岩石內含不同豐富的礦物質，令水池及岩石呈現七彩顏色，鮮豔奪目得不真實。

香檳池塘（Champagne Pool）外圍是黑色火山石，池邊橙紅色的岩石映襯水色。水面因高溫而冒煙，湧出無數的小氣泡。這一池香檳，令多少遊人醉倒！畫家之調色盤（The Artist's Palette）是一個廣闊的水池，不同層次的鮮黃、淺黃、淡黃、淺橙、淡紅、奶白混在一起。步道可帶你走入池中，

令你身處畫家的顏色中心。灰泥池塘像燒滾的熱鍋，泥濘加熱得像沸水。由於泥濘的表面張力較大，地熱產生的氣泡本想衝出水面，卻被泥濘包圍，直至氣泡擴大至一定程度後，便會突然將泥濘爆開，發出巨響，泥濘彈射。環迴的泥濘爆發聲，激動人心。

我愛馬兒

上午十時三十五分，由山腰出發，原本計劃是漫步上山頂，它看上去比香港大帽山矮，估計半小時可達，一小時來回走完。結果變成環山跑遊諾吉奧塔哈山風景保護區（Mt. Ngongotaha Scenic Reserve）一圈。估計路線十分輕鬆，我穿上短褲、拖鞋便空手起行。

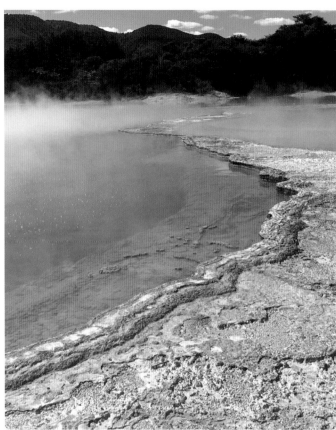

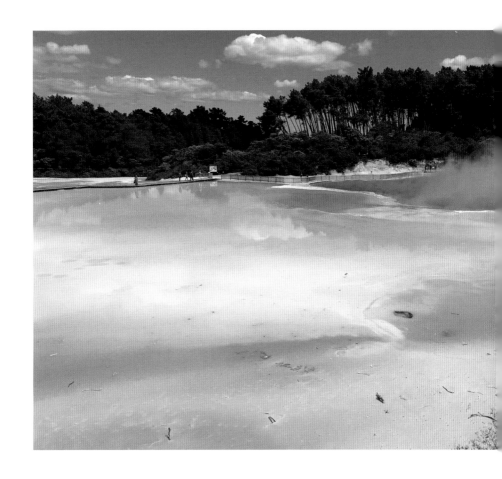

| 2 | 1 |

1 香檳池塘，真是有無數小氣泡不斷湧出。
2 畫家之調色盤，顏色鮮艷得不真實。

緩緩走上，沿途高聳的大樹保衛大自然，是紐西蘭人不隨意砍伐的結果。景觀隨高度逐漸明朗，可遠眺山下牧場、羅托魯阿湖（Lake Rotorua）。

山頂有點反高潮，沒什特色，稍作停留便沿路下山。主路左側有條小徑藏於叢林間，路牌寫著銀禧山徑（Jubilee Track）。一向不愛走回頭路，立即決定試跑歧路，繞道返回起點。我在叢林飛奔直衝而下，樹根在小徑上攀附，跑起來像障礙賽。

因只穿拖鞋，我極度小心地跑著，不時跳高避過樹根石頭，害怕拖鞋前端會被絆倒。犯賤的我愈危險愈興奮，愈跑愈快，在叢林間聽著鳥鳴，不消二十分鐘便跑到山下。

全身濕透，脫下上衣在烈日下繼續狂奔。左面是一個私人牧場，有兩隻駿馬在悠閒地吃著草。我走近欄杆邊，牠們竟慢慢走過來。龐然大物，呼吸噴氣聲大得有點駭人，細微的動作亦很粗魯。

但牠們其實非常可愛，像家中的狗般喜歡不停親你，我被牠們親得有點吃不消。與馬兒的親密接觸，令我變回孩童得有點稚氣，原來快樂簡單得就如童真。返回起點，跑過十一點二公里。人生，不妨繞路一下。

人生從沒巧合

阿拉蒂亞蒂亞急流（Aratiatia Rapids）是有名的旅遊點，於懷卡托河（Waikato River）上下游建設水壩發電，上游的阿拉蒂亞蒂亞湖大壩排水氣勢磅礴。車駛入公園範圍，停泊在最近水壩景觀的停車場。除到此一遊外，我選擇了由此作起點，沿著遊客公園跑遊急流區。

```
      1
 3    2
```

1 眺望山下的牧場湖泊，令人心曠神怡。

2 山上沿路遇到的退休醫生，他也是馬拉松跑友。

3 巧遇溫馴駿馬，不消一會已成為好友。

下午四時三十七分開始沿河慢跑，是泥路小徑，一路景觀開揚，左面可於高處遠眺整個急流區域，右面是小山丘，山上偶有羊群伴走。這是一條很舒適的山徑，即使慢行遠足，亦是賞心樂事。小徑遊人遠比水壩少，我獨自輕鬆跑遊。四周寧靜，暢快地到達急流末端，是阿拉蒂亞蒂亞發電站。

原路折返，跑回起點大壩，輕鬆走回停車場完成十七公里。怎料車駛至公園大門，有橫杆攔阻出路，我下車嘗試打開，卻已上了大鎖，怎辦？

我查看地圖，這是唯一出口。細看告示，原來公園停車場於下午六時半關門，現在已近七時了。

正在焦急時，發現欄杆上有個小牌，內有資料給我致電求助。正在通電求救，我車後竟然多了一個冒失司機。等了三十分鐘，公園管理員驅車到來開鎖，我亦交上紐幣三十元罰款。正抱怨不幸，

自責之前沒有細看指示之時，後面的司機忽然走過來連聲道謝。原來她是中國遊客，不懂英語。她續說，要是只有她的話，真不知道如何自處。或許我是被安排在此助她解困，換了個角度，心情頓感舒泰。人生是沒有巧合的。

酒區漫遊

到達納皮爾（Napier），是海邊城市，亦是紐西蘭著名釀酒區。紐西蘭在釀酒業被分類為「新世界」，酒價一般不及「舊世界」產酒國如法國及意大利。但我特別喜愛紐西蘭的有著清柔花香、酸度適中，以蘇維濃白朗葡萄（Sauvignon Blanc）釀造的白酒；及風格典雅、質感如絲，以黑比諾葡萄（Pinor Noir）釀造的紅酒。

```
    1
3   2
```

1 阿拉蒂亞蒂亞急流,水聲澎湃。

2 被困,幸得公園管理員前來相救。

3 原來入口處是有清楚指示的,下午六時半準時鎖閘。

傍晚八時四十分決定出跑，夜遊納皮爾。一個寧靜小鎮，晚間只有一兩間酒吧食肆繼續營業。晚間於陌生地方街跑，有著一份獨自探索的簡單冒險感。海風吹得十分舒爽，我享受夜色中的華燈，黑夜間仍可隱約看見建築物上的街畫。跑畢八公里回酒店，我決定明早再來。

清晨六時四十九分，再次起跑，踏上同一組街道，尋找昨晚的街畫。看見海邊的一幅，鯨魚背著木屋和人類，身上傷痕累累。是代表地球污染，人類已無家可歸。絕望的眼神，唯有受傷哀慟的鯨魚在大海無目的地漂浮。這幅牆畫的啟示，人類明白嗎？

跑過八點七公里，下午到訪了 Mission Estate 及 Esk Valley 兩個酒莊。前者是紐西蘭其中一間最古老及最具規模的酒莊，外觀是典雅的古堡。酒莊內不單是釀酒，還有高級餐廳，亦提供場地租用服務，不少婚宴就在這裡舉行。後者是少數仍然以舊式傳統方法釀酒的精緻酒莊，以家庭式經營。

我愛看小酒莊，擁有個性亦富人情味。快樂是人情味的觸感。

跑遊冰川

如果說紐西蘭北島以火山著名，南島便是湖光山色。亦由於電影《魔戒三部曲》曾在此取景，從此成了絕美天然風景的代表。我首次以宿營車作為我穿州過省的交通工具，亦是我的流動住所。

只要停泊在私人經營的營地，我就可以為車充電、加水、清洗衣服及煮食後的餐具、清除車上洗手間的排泄物等。我駕駛的是可供六人入住的宿營

1 |
2 |

1　納皮爾區內滿佈大小釀酒莊。
2　一幅畫已表達了納皮爾區的美酒佳餚。

```
3  1
4  2
```

1 地球暖化問題嚴重，你懂嗎？

2 最愛同陽光玩遊戲。

3 企鵝，可能不久便沒有冰可企了。

4 街畫處處，為城市增添不少藝術氣氛。

車，配備床鋪、廚房及洗手間等，五臟俱全。首次操控這種車長及重量的汽車，我全神貫注，小心翼翼地駕駛。

弗朗茨約瑟夫冰川（Franz Josef Glacier）位於紐西蘭南島中部西面，是長年積雪的冰川。中午乘坐直升機遊覽，從高空鳥瞰，然後直接降落在冰川上。導賞員帶領大隊於冰封的路徑上行走，大家都穿上冰爪防止滑倒。工作人員帶上鐵鏟，沿路即時劃出一條小道，或是打一列階級，讓大家容易踏步上坡。這是一個美好的體驗，被冰雪覆蓋的山路原來比平時的難上幾倍。

黃昏時到達預定的營地，像是停車場般劃了位，每輛車泊得井井有條。我租用的是可充電的車位，不能充電的更為便宜。安頓後又是跑遊時間，我

打算於黑夜找尋野生螢火蟲。下午六時五十四分從營地跑向森林步道，再跑入山林小徑。聽說這步道盡頭晚間有螢火蟲出沒，可是我卻沒有發現。由於還沒有吃過晚飯，我決定鳴金收兵，結果無功而退，原路折返，跑畢十七點七公里。

早上六時四十一分，我再嘗試跑近冰川。面向冰川的山谷右邊有一條山徑，遊人可輕鬆沿路走近。這麼近，那麼遠，直跑近九公里後到了盡頭。這是遊人以陸路可到達最近的地點，抬頭仰望前方如巨牆般的冰川，人是如此渺小，何需執著。此次完成十七點六公里。

跑一百遍也不厭倦

眼睛找不到焦點，眼前的湖景令鏡頭不知如何構

|1|
|2|

1 自駕宿營車初體驗，要再試。
2 車內配備廁所，不過自己排泄自己清。

圖。每一個角度都美得懾人，我在這裡跑一百遍也不厭倦。

蒂阿瑙湖（Lake Te Anau）是南島最大的湖泊。清早六時三十四分，平常早起是一個不可能的任務，現在旅宿湖邊，晨跑就是動力，美景是回報，換來的時間是無價。我沿著峽灣國家公園（Fiordland National Park）的開普勒步道（Kepler Track），跑遊蒂阿瑙湖。

日出初升，微光輕撫平靜的湖面。環湖的山麓於任何角度都是背景襯托，勾繪出湖泊的邊界，倒影豐富了畫面，百看不厭。湖邊的小碼頭，由木塊建成，是湖光山色的最佳點綴。沿河慢跑，沒有既定的距離，此步道盡頭可跑至瑪納波里小鎮（Manapouri）湖邊。在這個崇尚大自然生活的國

度，我可以創造不同的路線，日常生活與大自然連結在一起。是日跑遊，十六點八公里。

《魔戒》體驗

早上六時二十一分，我由皇后鎮中心街道出發，跑上皇后鎮山遊樂保護區（Queenstown Hill Recreation Reserve），跑遊時光之路（the Time Walk）。雖然不停上坡，但兩旁有樹蔭，是很舒服的步道。這條步道的特色在於山林沿途，裝置了不少藝術創作，是千禧年項目，結合藝術、景觀和歷史。其中一個創作概念為夢想之籃（Basket of Dreams），匯集團結、連繫融和。位於山崖邊，傲視群山湖泊。心靈調適的九點二公里。

驅車至隣近皇后鎮的格倫諾基（Glenorchy），體

驗騎馬，跟隨《魔戒》電影找尋魔戒的路線。騎馬的原始感，為欣賞美景加添樂趣。在峽谷間騎乘，兩側山巒，白雪披頂。一列列的高樹，柔柔綠草，小河伴隨。難怪電影製作也要千里迢迢，跑到這裡拍攝。

這處地形是峽谷的海上版，遊船在兩旁山麓間駛出巷口，向著名的米爾福德峽灣（Piopiotahi，或稱 Milford Sound，意為聲音）進發。風起時，吹進峽谷口，呼呼風聲，是大自然的吹奏。這裡曾被電影《魔戒》取景，加添不少心理可觀性。不過我認為由皇后鎮至峽灣的沿途風景才是重點。我出發時路經山峽位置，居高臨下，平靜的海面倒映雪山的雄偉。但由於要追趕下一班開往米爾福德峽灣的遊覽船，無暇停步細味。回程在同一個地點，微風令海面不再平靜，光線改變令景物

缺少層次。原來最佳時間，就是現在。錯過了便只有接受，活在當下。

親親草泥馬

漫無目的，不知跑到哪裡，我沿著湖邊，在不可能迷路的前提下，隨意亂跑，跑遊奧塔哥半島（Otago Peninsula）。早上六時三十九分，半島風光明媚，在紐西蘭，你可以說都是山山水水，河流湖泊，看多了會有些厭膩。但我反覺得每處都有其不同，如醇酒般要靜心細味，不是一乾而盡。跑過小蠔灣（Oyster Bay）不久折返，十點七公里，為今天美好開始。

走進牧場門口，迎接的是隔鄰牧養的馬匹普拉達（Prada）。牠外表高貴，但很喜歡親近人逗玩。

這牧場的主角是草泥馬，即羊駝。上天不公平，牠們天生可愛，在小孩和女生眼中，永遠是位列三甲的最「萌」動物。我還是首次近距離的接觸，被十數隻草泥馬圍繞。主人除開放草泥馬給遊人逗玩之外，她還會剪取草泥馬柔軟的長毛。草泥馬的毛是很優質的產品，比紐西蘭傳統的羊毛高貴許多，所以在紐西蘭亦愈來愈多牧場飼養。

企鵝們，上岸吧

沿著特卡波湖（Lake Tekapo），跑入約翰山步道（Mount John Walkway）。晨早六時二十一分，對不起，我驚醒了路旁草叢的野兔。不只一隻，是零散山崗上的兔群。看來衝勁的疾走不太配合環境，我放輕腳步，減速慢走，欣賞從山上眺望的特卡波湖。跑過十二點五公里後，心想返回香

```
    1
3   2
```

1 你為什麼望著我？
2 親親草泥馬，超可愛唷！
3 普拉達，你不是走高貴路線嗎？為何如此親民？

港，我還能持續晨跑嗎？

中午到達達尼丁（Dunedin）近郊海邊的飛行員海灘（Pilots Beach），這裡有無數的信天翁自由地在海邊懸崖飛翔，就像熟練的飛行員守護海岸。

雪白的身軀、灰色翅膀、紅嘴、黑白尾，牠們不怕人類，我可以近距離細心觀察。

晚上我走到附近的阿蘭斯海灘（Allans Beach），靜候黃眼企鵝，是這裡特別的品種。牠們早出晚歸，勤勞「工作」覓食，但不像都市人般營營役役，牠們從不加班，準時「收工」回家。遠看海面有一點點的黑點慢慢接近海灘方向，企鵝上岸了。牠們是細小的品種，體形比小貓還小，走路搖搖擺擺的，趣致可愛，上岸後直向山上方向走，一隻隻列隊走向叢林，安靜棲息。

街跑風味

我享受街跑的隨心率性，不需追求時間速度，重視的是沿路風光。繞路帶來驚喜，或可能是驚嚇，但都是難忘的經歷。在紐西蘭，我感受到自由自在的氛圍，人與大自然的融合。將複雜簡化，可能是快樂的竅門。皇后鎮國際馬拉松沒有比賽的緊張氣氛，跑手在說笑中可能只是期待沿途的箭頭鎮（Arrow Town）、箭頭河（Arrow River）、瓦卡蒂普湖（Lake Wakatipu Lake）、古橋、小徑等。七成是硬沙路，三成是石屎路，一雙路跑鞋，帶你跑遊皇后鎮。鳴槍出發……

1

2

1 崖上的鳥兒。

2 不怕人類的信天翁。

紐西蘭皇后鎮
國際馬拉松

總長	42.2 公里
舉辦日期	每年 11 月中旬
合適跑友	不同程度的跑手，初馬或富經驗跑手皆宜。建議順道遊覽紐西蘭其他城市。
報名方法	於大會網站報名，約半年前開始報名，先到先得。
參考資料	https://queenstown-marathon.co.nz/

裝備	1	透氣跑衣
	2	路賽跑鞋，或輕型山鞋
	3	防曬用品包括太陽眼鏡、太陽油、防曬唇膏等

①

②

③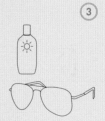

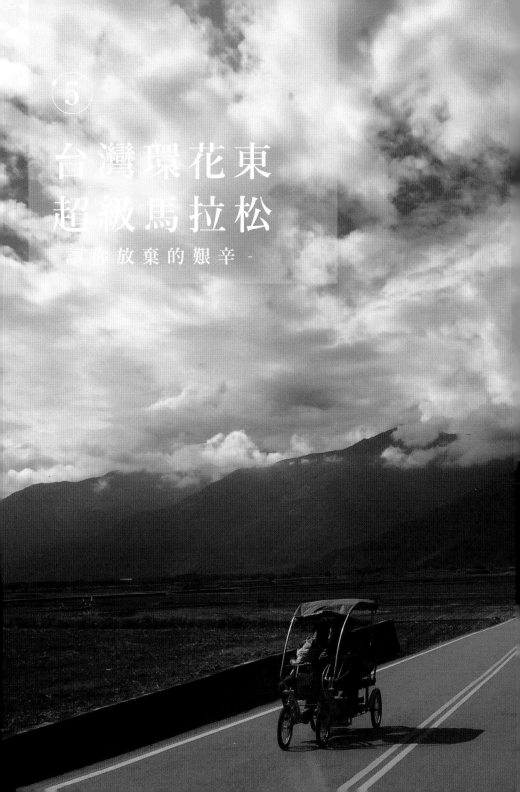

⑤

台灣環花東
超級馬拉松

— 讓你放棄的艱辛 —

總長度三百七十八公里，相當於九個全馬的台灣環花蓮台東超級馬拉松，是連續六天的賽事，每天需完成五十二至六十三公里不等的距離。完成基本的三百三十三公里之後，大會將免費讓你參加額外的四十五公里牧野池上超馬。我心一寒，太「多謝」了吧。這般癲狂的賽事，竟有六十位瘋人參加，當然我就是其中之一。

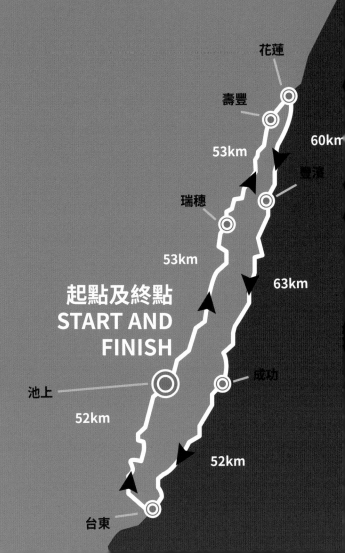

花蓮

壽豐

53km

60km

豐濱

瑞穗

53km

63km

**起點及終點
START AND
FINISH**

池上

成功

52km

52km

台東

要服人
先要超越自己

第一天：
池上至瑞穗（53公里）

二○一六年十一月二十六日，我由香港出發往台灣，參加環花東三三三超馬。這個比賽，台灣近年愈來愈流行，稱作自助超馬。雖說自助，大會其實在沿途不定距離會為跑手提供補給，你也大可以隨意於沿路店舖自行添加飲食。

六天的連續超馬，主要沿著省道台九、縣道一九三及省道台十一線，組成環迴花蓮及台東賽道。

翌日早上六時三十分集合，六十個瘋子整裝待發。氣氛比想像輕鬆，但我心情卻十分緊張。我走不出每逢大賽必生病的魔咒，正鼻水長流，身體在感冒的邊緣進出。由於我有參與台灣超馬的經驗，除了由台北與我一同飛往台東的老友葉大偉（葉爺）之外，今次我亦碰見幾個熟悉的面孔，感覺加添一份親切，但作病卻令我沒精打采。天下著大雨，看來今天將要作一場苦戰。還有連日的賽馬，為什麼第一

場便是硬仗!

於台東池上牧野渡假村出發，賽事在風雨交加下正式展開。

沒有平常參加其他比賽的興奮，心情仍然沉重。我不擔心今天的成績，只是害怕在作感冒的狀態下，再在風雨中作賽五十三公里，體力透支，令抵抗力減弱。如真的病倒，恐怕不能完賽。疾病下，是軟弱時。原本一片片翠綠的草坪，跟我心情一樣變得灰暗。比賽沿省道台九線向北跑，右轉入玉里的一九三縣道，進入瑞穗。

人是需要鼓勵的，美味的飲食加了人情調味，就是最佳的能量來源。今天的補給亮點是：豆漿、自製蔗汁、滋補雞湯、禦寒番薯薑湯、海帶蛋花湯、魯肉米粉、池上特產黑麥飯。還有超乎想像的瘋狂補給系列：香煙、啤酒、高粱。

我沉著慢跑，以保持體溫的速度前進。十公里為一個目標

里程，一站站吃著喝著的，成功完成。沒有興奮，沒有失望。只是第一天，是熱身賽，真正的挑戰還未開始。

終點是瑞穗青蓮寺，亦是入住的地方。晚飯時定了神後才跟舊朋友相認，祖湘哥、謝宏昌大哥、世雄哥。世雄是我上次參加東雙塔超馬，於慶功宴上葉爺介紹認識的，是今晚的同房戰友。我身體不適，晚飯後便立即上床。厲害的世雄，竟然繼續與友人喝酒，這只是第一天的比賽啊。

第二天：瑞穗至壽豐（53公里）

整夜有不斷的雨聲伴睡，但早上意外地停了雨。睡了一夜，雖然傷風沒有好轉，但整體感覺舒服很多。灰灰的天，雲霧有消散跡象。今天的賽程由瑞穗青蓮寺出發後，經中山路右轉入國光北路，沿一九三縣道北行，之後左轉入壽豐米棧大橋，終點是怡園渡假村。

昨天大雨，有點兵荒馬亂，今天步伐比較穩妥。我的策略是定速慢跑，始終每天一個超馬還是沒有經驗。之前的沙漠超馬也沒有這般里數，現在的天氣狀況雖然比沙漠舒服，但對雙腿的壓力卻有增無減。抱著輕鬆愉悅的心情，能看到的會更多。秋收後的稻田只剩下棕色的稻梗，一派閒靜的農村景色。過了花季的荷花池，還剩下半開的小花。現在

雖有點滄桑，但想像到五六月份的仲夏時，這處應該是荷花盛放的。

今天仍然是豐富的補給，我認識了鴻運大哥和育如妹妹的窩心補給隊。驚喜是紅豆湯，衷心感激。

11月·28日

第三天：壽豐至豐濱（60公里）

天氣同我的狀態一樣漸轉良好，陰天不下雨，是超馬的最佳天氣。而我的傷風感冒亦康復多了，是每天定時吃藥的成果。葉爺亦忍不住向我慰問，發覺我每天都目光呆滯，是吃感冒藥的代價。本來藥力要命令我入睡休息，怎料我卻每天一場超馬，仍能活著是幸運。

今天進入六天裡的第一個挑戰，賽程長達六十公里，於近三十公里開始急速上坡。由怡園渡假村出發，重返米棧大橋，左轉入一九三縣道北行，經省道台十一到東海岸往南走，左轉跑入豐濱鄉公所為是日終點。

由於病情好轉，今早我決定不吃感冒藥出發。沒有藥物的影響，精神煥發，心情極佳，跑起來步履輕快爽朗。跑至沿海路段，視野廣闊，一望無際，風景明顯比前兩天優美。路況豐富，上下坡、隧道，為漫長的六十公里帶來一點新鮮感。今天我找回享受長跑的感覺，對，跑步應該用快樂的心情。

今天又是大食會，除了「基本」的自家製作之外，前面新莊南橋竟然傳來陣陣肉香，是炭火烤肉。義工烤得汗流浹背，一份烤肉，兩份感動。跟著是一大段的上坡，烤肉給予的不只是能量，更是窩心

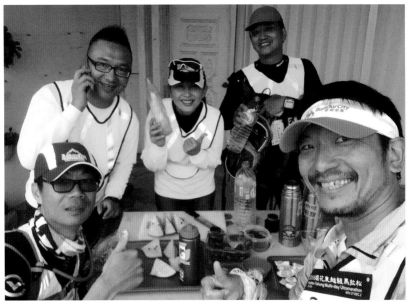

```
    1
  4 3 2
```

1 感謝鴻運哥、育如妹及其他義工無微不至的補給。
2 令人感動的補給食物。
3 馬拉松途中竟有即時烤肉。
4 酒煮雞湯,令你看得目定口呆。

的鼓勵，我要征服前面這個六天賽事中斜度最急的「長命」上坡。

我咬緊牙關，一步一步的踏上。一些跑手已開始步行，我持續慢跑向上，一向以不怕上坡自居的我亦感非常吃力。還好，前面有一段平路可作小休。

啊，是補給站。在路邊桌上有一大鍋，前面一列玻璃瓶。沒有眼花，是米酒？原來是白酒煮猴頭菇雞湯，我看得目瞪口呆。這裡不是在拍攝烹飪節目吧。義工給我端上一碗雞湯，內附台灣大肉丸、腐皮，我拿著碗，凝望了一陣子來不及反應，我想哭。

繼續上路，剛才的情景在腦內縈繞不散。我享受的長跑，是不在乎成績速度，欣賞沿途的風光，接觸人、物、事，每一次長跑都是獨特。我於「全城街馬」開創的「香港街馬」，正是以鼓勵長跑為宗旨，希望以輕鬆有趣的元素，吸引本來不喜歡運動的朋友加入跑步的行列。

總算完成，但雙腿已經十分疲倦。回房查看，發現左腳背微紅，肌肉繃緊。

第四天：豐濱至成功（63公里）

今天賽程是整個賽事最長的六十三公里，是高潮所在。大會理事長強調：「完成今天，就是完成整個三三三。」過得了今天，餘下便剩下兩天，每天五十二公里，拚死也應該可以捱過。由花蓮縣豐濱鄉公所出發，轉左沿省道台十一南線跑，經成功，到東海岸海景渡假飯店為終點。

一覺醒來，感冒差不多完全康復，但左腳還未起跑

已開始疼痛。可能因為跑了三日連續的超馬，恢復不及，而我的跑步姿態亦應有問題。我小心翼翼，放輕腳步，盡力提醒自己要運用腹部及大腿的大肌肉來帶動前進，希望可以亡羊補牢。陽光愈加猛烈，我雙腿感覺無力，有厭跑感，提不起速度。艱辛的跑畢三十公里，但駭然發現已花掉五小時，即每小時只能完成六公里，只比走路快一點而已。今天的限時是十小時，我剛好用一半時間完成一半路程。但我現在的體能每況愈下，吃喝什麼也未能上力。加上左腳愈來愈痛，如速度未能改善，我肯定完蛋。

台東海岸線很美，沿途有北回歸線景點，但每步承受的痛楚，令我無暇欣賞。我拖著腳步，一拐一拐的慢跑。流動補給站的陳瑞龍大哥駕車停在前面，慰問我是否受傷，我解說後他給了我一口止痛藥。這是我參與馬拉松以來，第一次要靠助藥物，不可

猶豫，當機立斷。痛楚略有改善，但跑速卻沒有進展。以這步速，我並沒有機會於限時前完成。著急沒用，但我已無計可施，真的要放棄嗎……

不知呆跑了多久，發現這樣不行。我停步，閉雙目，深呼吸。我決定暫且不理時間，不作計算，不做預測。放下邏輯，給自己一小時的任意，把即將的一小時，當為最後的一小時。全力以赴，跑了再算。換了心態，全神貫注，成功阻止步速下降，但仍只能保持一小時六公里。體力又再下降，我陷入極度沮喪的狀態。

走入補給站，正在思考是否放棄時，寶鳳姐後來趕上。我以失望無力的語氣問她：「現在是否不能趕及限時前完成？」她竟輕描淡寫，語帶堅定的回答：「當然可以。」她朗朗上口地計算時間和距離，再道：「你跟我跑，一定可以。」我沒有選擇，唯

2	1
4	3

1 慶祝完賽，心情興奮。
2 窩心的打氣。
3 多謝寶鳳姐！
4 感激陳瑞龍大哥！

有跟隨。我看著她緩跑的背影，速度不快但穩定。我知道這是我的最後機會，心無雜念，精神全部押注在跑步上。

二〇一四年三月二十三日，我們舉辦了第一屆「香港街馬」長跑活動，營造歡樂的氣氛，提倡以街跑形式，令跑手能了解身處的城市，與社區互動。我們希望在市中心舉行，一來跑手不必長途跋涉，亦方便市民到賽道為跑手打氣。活動於早上七時至八時起跑，我們在沿路安排音樂表演，既製造歡樂氣氛，同時鼓勵跑手繼續前進。我們又加入最佳扮相獎，希望跑手能像參加街頭派對般享受過程，並為每一位完成十公里的跑手頒贈完成獎牌。當時於其他一般比賽，只有參加全程馬拉松才能獲得。但我們認為，對於不習慣長跑的人，十公里已經是一個成功，我們應予以嘉許。終點安排嘉年華會，邀請跑手的親朋好友一同參加，分享完賽的歡愉。所有

盈餘，將用於我們的「街跑少年」及其他機構之慈善項目。

舉辦的過程波折重重，我們完全不懂怎樣舉辦，不懂封路，不懂向哪些政府部門申請，沒有經驗，沒有資金，沒有人手。在無從入手時，我們得到起動九龍東辦公室的幫忙，協調組織了第一次跨部門會議。出席的包括警察交通部、運輸署、消防處、食物及環境衛生署、郵輪碼頭、民政事務處等十數個部門。正當我們感覺良好，滔滔不絕地展示雄才偉略時，卻被質問批評得體無完膚。什麼緊急車輛通道、替代路線、公眾諮詢等等，我們既沒有計劃，亦不懂得準備。

對於延遲開跑時間、使用郵輪碼頭對出的空地、封路等新建議，我們不斷提出方案，應對各部門的擔心。可是，當解決了警察部門的問題時，運輸署又

提出另外的考慮；當我們提供了應付運輸署的辦法後，郵輪碼頭卻表示有問題需要處理。那時每天的心情如坐過山車，早上因想通計劃而歡天喜地，下午卻因接到新問題而大受打擊。

在眾多的難題中，最大挑戰是在市區街道封路的方案。經過多次更改的計劃仍然是不得要領，會議進展停滯不前。在我們接近放棄的邊緣時，突然警察部門拋出一個方案希望我們積極考慮，我們當然是欣然接受。在獲得運輸署的不反對通知書前，突然收到對賽道途經屋邨的反對，原因是害怕跑手阻礙邨民進出，且擔心噪音問題。我們立即派員了解，經多番溝通協調下，終於解決了封路的難關。

最後十公里，一場「失魂雨」後，我已被隨後的跑手一一超越，墮後至最尾的跑手群中。退無可退，行屍走肉的拖著腳板。餘下五公里，剩下一小時。

結果，在限時前，成功到達「成功」。

昨天已然耗盡十成功力，筋疲力竭。左腳紅腫，睡前不停冰敷，減低腫脹痛楚。不能想像如何堅持餘下每天的五十二公里。但已經走過四天，最艱辛的都經過了，我要繼續。

大會提醒喜歡留後的跑手，今天的限時仍是十小時。相比昨天的六十三公里，無疑今天的五十二公里應該容易多了。由東海岸海景渡假飯店出發，經省道台十一南行至東河，到達台東市中華路後，轉右入新生路，再轉右至南京路，到達台東縣公教會館終點。大會強調，今天的賽程雖然「較短」，但

仍然是比全馬距離長的超馬，且尾段是急上坡，請大家預留時間，不要「算得太盡」以至過時。

在體力無從恢復下，我只能緩慢前跑。我深信限時是足夠的，挑戰就只剩下忍受痛楚。可是即使吃了止痛藥，仍無法消退。陳瑞龍大哥繼續給我止痛藥和飲品的支援，我感覺到他的車子就在我後面視線範圍內，是我最強的後盾。在沒有懸念下，我必須分散自己的注意力，自我催眠。台東海岸風景不錯，我反可以專心欣賞，長跑應該是享受。是日新鮮美食是東河肉包，如此窩心補給，我只有繼續向前。

看見台東縣公教會館，又過一關。不敢喜悅，還有一天，半寸也不能鬆懈。賽後陳瑞龍大哥走近，手拍著我肩膀說：「我在後面看見你跑，我也覺得辛苦，加油，只剩一天。」之後我才知道原來他是超

馬「神人」，曾經環跑台灣一千公里、環跑法國二千八百公里及由中國廈門跑至北京的二千三百公里。

賽後各跑手互相恭賀，有位跑手跟我說：「昨天在後面看見你的腳步，以為你快要倒下來。」我笑了。

第六天：台東至池上（52公里）

我的右腳已經認不出左腳，估計因腫脹「肥胖」了兩吋。平常人大概一小時能走四至五公里，不能想像我現在一小時也跑不完六公里。心情比昨天更愉快，我想像衝線一刻的激動。

我從台東縣公教會館出發，經南京路轉左入更生路北行方向，進入省道台九線，跑經鹿野、關山，「重遇」台東池上牧野渡假村的大門。沒有預計的反應，沒有成功的自豪，只深感盡了全力後的恩惠。

結果，我奇蹟地完成三百三十三公里的環花東超馬。只要有夢想，堅持努力，心感無悔。況且，結局往往出人意表。雖然只有四個月的籌備時間，首屆「香港街馬」仍然反應熱烈，五千個名額全部爆滿，賽後大獲好評。衷心感激所有幫助完成夢想的恩人。

第七天：牧野池上超馬（45公里）

我認為，我並未能駕馭這個六天的連日超馬，體能、姿勢、耐力都有待改善。話說同房戰友世雄，他每天完賽便去喝酒，有天更加喝至通宵，早上睡

過了起步時間，但他仍能從容完成，且跑在前列。

環花東三三三超馬賽事每天完成，都會獲得一面六角形的獎牌。六天的獎牌合併起來，可組成一個更大的六角形獎牌圈，設計很有心思。弔詭的是，如要填補中間空出的一個六角形，你必須挑戰最後的任務——於八小時內完成額外獎賞的四十五公里牧野池上超馬。我心情忐忑，一方面認為我的傷勢已到了不適合比賽的程度，況且於疼痛下作賽一定不會享受，而我又不是貪圖獎牌之輩。但另一方面我估計我未必能再次參與，永遠也無法填補那獎牌圈中心的「空虛」。

是日天晴，池上的稻田真的很美，可是我卻不能輕鬆欣賞。

無悔就是快樂。池上，等我回來。

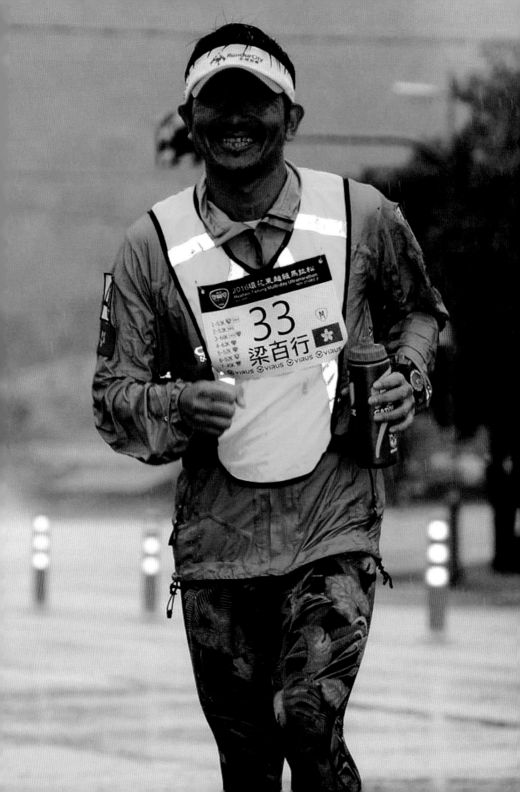

總長	333 公里及附加賽 45 公里，總長度 378 公里
舉辦日期	隔年 11 月份
合適跑友	有豐富的馬拉松及超馬經驗，習慣長途的連馬比賽。喜愛挑戰，擁有堅毅不屈的精神，享受長跑人士。
報名方法	於大會網站報名，約半年前開始報名，先到先得。
參考資料	http://bao-ming.com/eb/www/index.php

裝備

1　透氣跑衣
2　防曬用品如：太陽油、太陽眼鏡、帽、防曬唇膏等
3　防水防風透氣風褸
4　手提電話
5　潤滑膏
6　止痛丸及其他藥物
7　能量條 / 能量啫喱 / 高碳水化合物食物等等
8　鹽丸、電解粉

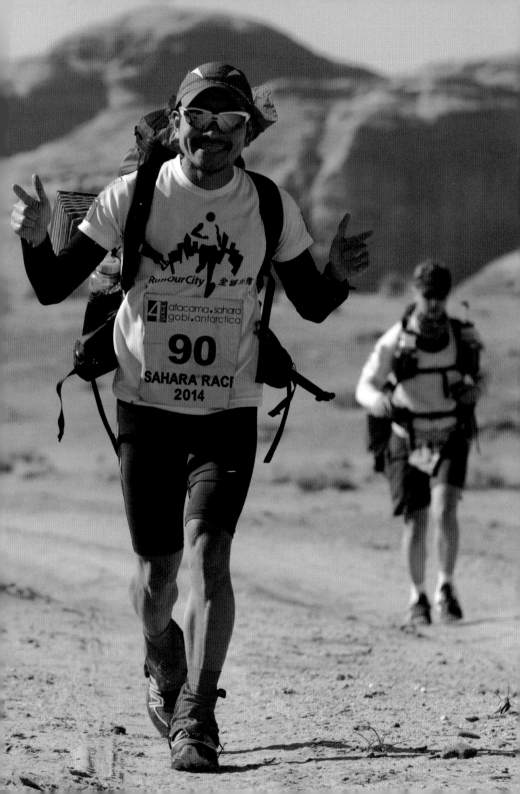

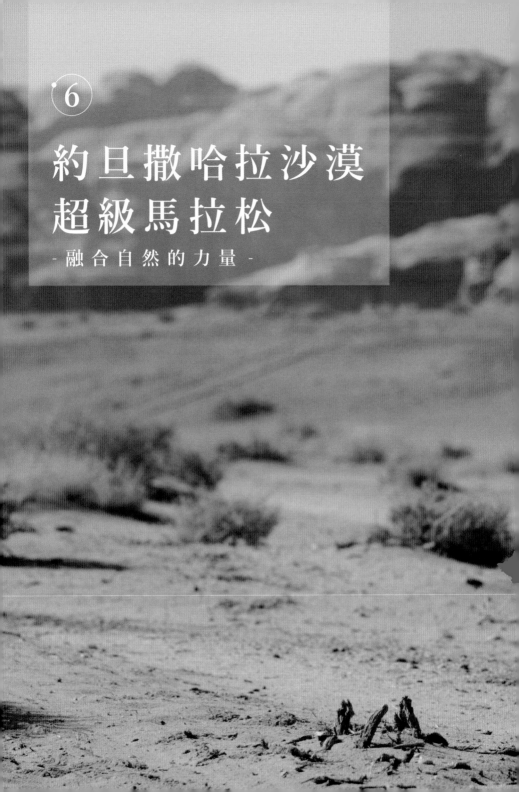

約旦撒哈拉沙漠
超級馬拉松

- 融合自然的力量 -

撒哈拉沙漠超馬比賽，是「極地長征」的四大沙漠超馬系列其中之一。以往曾在埃及舉行，二〇一四年因埃及的政治局勢不穩，賽道改為約旦撒哈拉沙漠，現在則已改為納米比亞沙漠比賽。這次比賽，啟迪我完成四大沙漠超馬，撮合我同正生書院的緣份，亦促成我創造了山界盛事──「圖騰跑」。

終點
FINISH

Petra

第六站

第五站

起點
START

第四站

第一站
Wadi Rum

第三站

第二站

Aqaba Bay

賽前準備

撒哈拉沙漠闊無邊，位於非洲北部，與撒哈拉沙漠超馬同系列的還有戈壁沙漠、阿塔卡馬沙漠及南極洲的比賽。

大會指定，想要參加號稱「最後的沙漠」的南極洲比賽，必先要完成最少其他兩項沙漠超馬賽事。我已跑過戈壁沙漠超馬，只需再完成多一個沙漠長征，便有資格參加夢寐以求的南極超馬。

約旦撒哈拉沙漠的賽道崎嶇，跑手需應付幼沙、奇石、沙泥、峽谷、鹽田及河床的不同路況，於海拔五十至一千五百米間作賽。日間天氣大概為攝氏二十五度，但晚間可降至只有五度或更低。約旦超過七成的領土是沙漠，極度乾燥，每年降雨量少於二百毫米。

有了上次戈壁的經驗，今次的準備變得手到拿來，心情相對輕鬆。要應付二百五十公里負重的沙漠超馬，還是要有足夠的練習里數，賽前制定詳細的計劃。比賽在二月舉行，

我於前一年的夏天開始訓練，以跑山為主，循序漸進。由於工作繁忙，如沒有時間操山，亦練習短程路跑以保持狀態。除一系列繁瑣的比賽用具之外，戈壁的教訓是不夠食物，以至體力不支；而且味道單一，影響食慾。今次的策略是寧可加重負載，也必須多帶食物。我刻意增加訓練強度，以應付負重的體能需要。又搜羅不同的脫水食物，除了西式的意大利麵，還找來中式的麻婆豆腐和魚香茄子飯。

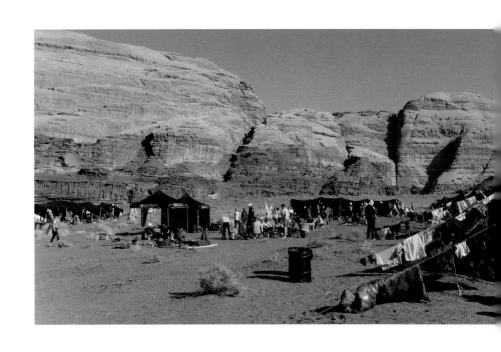

各路英雄雲集
邂逅正生

比賽有來自三十八個國家，總共一百八十五位勇士，年紀最小的原來是香港人。鄧信彥，只有十九歲，是當時最年輕的參賽者。他曾經犯案，進入正生書院後，經歷人生的改變，這次參加約旦撒哈拉沙漠超馬，除了挑戰自己之外，亦是為正生籌募經費。

基督教正生書院隸屬基督教正生會，於一九九八年正式成為政府註冊中學，位於大嶼山芝麻灣涌，是東南亞首家帶有戒毒功能的寄宿學校。正生書院不但提供正規教育給香港的濫藥青少年，也收留來自亞洲各地的戒毒學員，如尼泊爾、印尼等。由於地處偏僻，缺乏資源，學校設施極其簡陋，於惡劣天氣時校舍的鐵皮屋頂受到嚴重破壞，令學員有生

命危險，改善工程刻不容緩。

跑手中還有兩位香港人，瞿律師及洪興。瞿律師文質彬彬，是攝影愛好者，不，是專業級高手。已婚，育有兩子，且高薪厚祿，世上還有比他更完美的人生嗎？洪興從事保險業，日常需於前線接觸客戶、管理團隊、提供培訓等。可是他卻頻頻「離家出走」，曾遊歷百多個國家，在國外的日子比香港還多。兩個本來可以舒適地享受高床軟枕，過著快樂生活的香港人，卻千里迢迢走到沙漠受折磨，原來是為了協助信彥完賽，亦是為正生書院籌募緊急改善工程所需的費用。

洪興是我在約旦賽前的同房戰友。一開始我以貌取人，想他偏瘦的體形，能夠完成連續七天負重的二百五十公里沙漠賽事嗎？其後，當我每天回到營地時已死去活來，他卻以淡然均速衝過終點，深感佩服。原來只要有勇氣開始，一步一步走過，大家都可以完成。我是心口勇字派，想做就衝；他也有勇氣，且更有計劃。比賽跑手需背上自己七天所需，我的背包是十一公斤，他竟然只有八點五。我每天盡力而為，他卻計劃好每天的步速。我完賽後返回香港工作，他卻只到香港機場，當晚轉機去南非。不說對金錢時間的要求，單是計劃行程、行裝，所有的安排，而且是在一個七天二百五十公里的沙漠比賽後，立即接上另外一個長距離旅遊點，他的腦袋究竟是什麼構造的呢？

同行的還有正生書院陳兆焯校長和隨隊攝影師逸林，他們專程到沙漠拍攝信彥的比賽過程。陳校長身形瘦削但扎實，是長跑的好材料，但原來不愛跑步，卻非常喜歡打羽毛球。逸林是專業攝影師，曾

```
 | 1 |
 |   |
 3   2
```

1　　最年輕選手鄧信彥。

2　　正生陳校長與鄧信彥，準備起程。

3　　巴西視障選手，竟可挑戰二百五十公里的沙漠超馬。

是正生學員，畢業後亦當過正生老師。想不到這次的初相識，竟成就了日後多年的合作。

參賽者中還有一位來自巴西的視障跑手，隨著領跑員，與我們一同挑戰極限。在廣闊的世界裡，當你以為自己了不起時，原來有更多人比你更加瘋狂。我想，阻礙我們走出安全區接受挑戰的，不是能力不夠，只是欠缺勇氣。

享受挑戰，與痛共舞

二月十六日早上八時正，賽事於約旦瓦地倫（Wadi Rum）展開，七天六夜後走到世界新七大奇蹟的古城佩特拉（Petra）。我背負十一公斤，比戈時重了一點五公斤。但今次訓練比上次充足，感覺較戈壁輕鬆。與瞿律師、洪興、信彥一同出發，我以均

速走在前方。跑手們都很興奮，第一天沒有太大挑戰。看見信彥，我提醒他，要以自己感覺輕鬆的步速，留前鬥後，第五天還要應付八十公里長征，共勉之。

肩膀開始感到壓力，輕微的痛楚沒有太大問題。步履平均，享受沙漠的雄偉遼闊。其實我對約旦並不陌生，大學畢業時已初遊約旦。當時我參加了全球最大的國際學生組織 AIESEC 舉辦的國際交換生工作計劃，希望可於畢業後嘗試到外國工作及生活的滋味。記得當時申請的同學大多選擇「歐美澳紐」這些發達國家，我卻選擇了中東地區。結果成功被送往以色列工作，於二十多年前，那是一個十分神秘的國家。雖然只有四個月，但已成為一生難忘的回憶。期間，我把握以色列的公眾假期，浪遊鄰國約旦。

1
2

1 狹窄的賽道。
2 沙漠的骸骨，提醒路上凶險。

約旦位處中東地區的中心，政治上亦是中立國，與中東各國十分友好。感覺約旦人非常友善，我當時背著小背包，坐車到達瓦地倫景區的入口，獨自闖入沙漠地帶。沒有清晰的地圖，只認著大景物作為座標，如左邊應該有一列大山。旅遊書表示沙漠內沒有酒店，沒有房屋，但可以找尋當地遊牧民族貝都因人（Bedouin）居住的營帳或山洞，請求借宿一宵。結果我竟然成功在貝都因人的營帳中，度過難忘的一晚。重遊舊地，感覺如新。瓦地倫的沙漠景色仍然壯麗，風化的奇石點綴浩瀚的沙漠。我在峽谷間，仰望上空的一線藍天。若說乾涸的河床難走，不如享受賽道的豐富式樣。

第二天開賽，信彥明顯墮後，我當日完賽後慰問，原來比賽中觸及舊患，令左膝肌肉發炎。對一個

十九歲的小伙子，挑戰極限超馬本已十分困難，加上痛楚的煎熬，心理壓力的折騰，信彥顯得沮喪。賽前的鍛煉是可以增強肌力，但事到如今，只可咬緊牙關，調節心態面對。我在營帳裡，看見信彥伏在地上喘息。平常輕鬆自若的陳校長，心情嚴肅，面容繃緊，神色凝重，沉默地為信彥按摩，慈父的樣子。瞿律師說得好：「所有選手都是在痛楚中作賽，即使冠軍也不例外。要學懂與痛苦相處。」

不經不覺走到第五天的八十公里長程遠征，一眾跑手都變得認真起來。我的留前鬥後策略奏效，在長程遠征下仍可保持均速。雖然在比賽四天，走過一百六十公里的四個全馬後，感覺絕對不會輕鬆；只是沒有以往的死去活來，皮開肉裂。食物量足夠，種類的組合亦發揮作用。味蕾仍然靈敏，食慾沒有不振。身體疲乏，但腳步仍然堅實地前進，終

於在黑暗中，凌晨二時到達。

暴風雨過後的歡愉

瞿律師伴著信彥繼續作戰，最後亦成功完賽。第六天的中午，所有跑手都平安回營。已經走過二百四十公里，大家悠閒地休息，有說有笑，是大戰過後的安逸輕鬆。信彥坦言經過連日的征戰，比以往更加認識自己的優點缺點。

第七天不是八時出發而改為十時起步，是大會窩心安排，令大家有充足的休息。最後的十公里是輕鬆的郊遊，大家可以按自己的步伐，漫遊伸延至古城佩特拉的阿賴拜乾河（Wadi Araba）區域。粉紅色的岩石山丘，如走入火星地面。

沿路經過貝都因人的洞穴屋，有的已開放為販賣手

工藝的攤檔。我隨意走進其中一個洞穴家庭，一個可愛女孩坐在地毯上玩耍。我想起當年晚宿貝都因人營帳後，早上跟隨家中的小女孩放羊。我想起當年晚宿貝都因人營帳後，早上跟隨家中的小女孩放羊。午飯時她只用麵粉、水、一支火柴，沒有爐具的情況下，即時在沙漠中焗製麵包。她先將麵粉加水，搓成麵糰，然後在沙地上燒著搜集來的乾草，弄熄火種後，將麵粉糰放在灰燼上，再以沙蓋於上面。過了一會，一個外脆內軟的手作新鮮麵包製成。一幕幕的情節不斷放映，回憶總是美好。

我們香港兵團聚在一起前行，忽然看見遠處有人揮手。原來是瞿律師的太太及兩名兒子從香港飛來迎接，一同完成最後的幾公里。即時擁抱，場面感人。

享受著餘下的路段，前面遊人漸多。人聲、馬蹄聲，好不熱鬧；遊客、馬車，熙來攘往。走過峽谷中窄小的一線天「秘道」，眼前是宏偉的佩特拉古城，

| 1 |
| 2 |

1 是火星人居住的洞穴屋？
2 可愛的貝都因小孩。

依著山崖雕鑿而成，蔚為奇觀。我們手牽手，整團人一起衝過終點。這樣就度過七天的賽事，一切恍如昨天。記憶這回事，只有美好的可以留低，快樂的印記。

圖騰誕生

返回香港後，我一直忙著首屆「香港街馬」。三月二十三日活動過後，陳校長帶我參觀正生書院。沒有陸路，進出正生需由長洲轉乘街渡。登陸芝麻灣霞澗後，碼頭邊的大石刻著正生標誌。「正生」一詞來自《聖經》，取其悔改歸正，出死入生的意思。

走上一段斜路石階，是正生的「校舍」群，其實是由山邊的寮屋、鐵皮屋、棚屋組成。

眼前的課室，是開放式的鐵皮屋。校長笑稱有通風作用，如你相信的話，請於炎夏再來體驗，於風雨天到此視察。前面的棚屋，是學校禮堂，亦是半室內羽毛球場。我問校長：「棚屋樓矮，羽毛球打高了便常撞頂，怎辦？」校長認真地回答：「打矮一點。」側旁的石屎槽，原來是由豬欄改建的開放式浴室。炎夏的冷水浴雖爽，但到了寒冬也真夠受。

宿舍是小石屋，以往沒有空調，屋內像蒸籠，現在即使有空調亦只限時開放。霞澗半島沒有排糞設施，只靠流動廁所，學員必須將糞便箱拉開處理。校長由原本輕描淡寫轉為認真，解說現在要面對的是安全問題。每當颱風或暴風雨來襲時，鐵皮屋受到嚴重破壞，棚屋頂搖搖欲墜。

參觀過後，心情未能平服。一天校長來電，提出「全城街馬」可否舉辦像沙漠超馬般的跑山比賽，目的是為正生籌募經費，啟動緊急改善工程，於現有的

1
2

1 機緣巧合，成就「圖騰」誕生。
2 以歡樂色彩為主，享受山野樂趣。

校舍旁建立堅固的樓房。當時我們只是戰戰兢兢的舉辦了一項賽事，還沒有籌劃山賽的經驗，我立即致電與拍檔張亮及魏華星商討。十五分鐘後，一致決定籌辦我們第一個山賽。

一群熱愛大自然，不分種族，不論身份，推崇大愛共融的野人，稱為圖騰族。圖騰族長號召各位「野人」（即參賽者），一同於山野疾走，感受香港山野的起伏，欣賞香港山野的美景，於大帽山匯合——「圖騰跑」就此誕生。

第一屆「圖騰跑」於同年十月舉行，分五十七及十六公里兩個賽程。五十七公里為挑戰組，由西貢北潭涌起步，經麥理浩徑到大帽山扶輪公園。十六公里體驗組，由城門水塘出發，終點相同。收益扣除成本，將全數撥捐正生書院。這個安排很創新，

作為一個缺乏資源的新社會企業，我們竟傾全力為另一個團體籌款。

「圖騰跑」的設計除富有民族部落色彩之外，我們亦致力為所有野人提供創新的補給，包括杯麵陣、薯片山、生果盤等。沿途安排音樂表演及打氣團隊，鼓勵野人盡情享受自然山野，支援野人安全順利到達終點，參與圖騰派對。

結果，「圖騰跑」空前成功。

未完的故事

信彥、瞿律師、洪興、陳校長、逸林於撒哈拉沙漠超馬的計劃，總共籌得港幣九十萬。

信彥於比賽後還要應付中學的文憑試，結果成功考入香港中文大學體育系，志願是成為體育老師或運動教練，繼續努力。

瞿律師為不同的組織籌款，及後我們於二〇一五年智利阿塔卡馬沙漠超馬中再遇。他聯同截肢跑手馮師兄夫婦，以「五條腿」贏得隊際賽事冠軍。他亦成為了「全城街馬」的策略伙伴，主理法律事務。

陳校長和逸林繼續與「全城街馬」合作，負責不同跑步活動的拍攝工作。正生一向致力培訓學員有一技之長，如影音製作、廣告攝影等，為重歸社會作好準備。正生更成立攝影隊「ZOOMA」，現為我們的策略拍攝伙伴。

洪興繼續周遊列國，更與我一同參加二〇一四年南極洲的「最後的沙漠」比賽。令人討厭的是，原來他已經是第二次到訪南極洲，且數月後還會與跑友再來一次。南極是我一生期盼可到一次的地方，他卻輕鬆到臨三次。我呆了。

「圖騰跑」除贏盡口碑外，更於我們同陳校長的努力下，籌得港幣二百萬元。之後我們每年都繼續舉辦，鼓勵大家「親林」山野，與大自然融和，保持身心健康外，更為有需要的受助者籌款。

人誰無過，錯而能改，需要的是寬恕和機會。「正生書院」以教育給予機會，「全城街馬」以跑步改變生命。寬恕是快樂，施予是快樂。

總長	250 公里
舉辦日期	原本的撒哈拉沙漠比賽為每年 2 月舉行,現已改為於納米比亞沙漠比賽,於 4 月底舉行。
合適跑友	有豐富超馬經驗,最好有其他沙漠超馬比賽經驗。喜愛冒險、敢於挑戰、不怕痛苦、注重計劃、遵守紀律、有充足準備的跑手。
報名方法	於大會網站報名,約半年前開始報名,先到先得。
參考資料	https://www.4deserts.com/namibrace/

裝備

＊主辦單位有詳細必備裝備要求及建議物資列項,於出發比賽前經確認後才批准作賽。

1	**輕盈背包** 可載 25 至 30 公升容量為佳	6	**水泡急救包**	
2	**防水袋** 最少可載 35 公升為準	7	**消毒洗手液** 最少帶備 60 毫升	
3	**睡袋** 至少可抵禦攝氏 5 度或以下低溫	8	**載水系統** 可載水 2.5 公升	
4	**山路跑鞋** 需加上防沙鞋套	9	**電解沖劑或鹽丸** 數量以足夠應付 30 小時比賽為準	
5	**防曬用品** 包括太陽眼鏡、太陽油、防曬唇膏等	10	**食物** 每天最少能提供 2,000 卡路里,7 天共不少於 14,000 卡路里	

7

日本石垣島·
台灣池上稻浪
馬拉松
- 企業的團隊精神 -

沖繩泛指日本南面的島嶼群，石垣距離沖繩主島非常遙遠，不失
離島風味。石垣馬有三分之二都是沿海的路線，賽事於一月份舉
行。清風送爽，景觀開揚。加上島上的美食，海鮮、石垣牛，整
個旅程都是享受。不過最重要的是，石垣島馬拉松是我們全公司
總動員一起出發的馬拉松旅行團，比快樂更快樂。

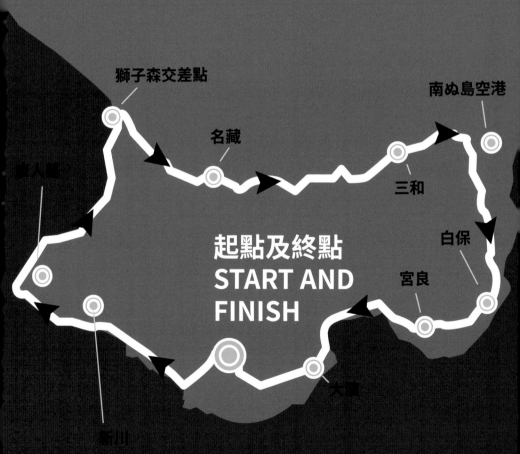

獅子森交差點

南ぬ島空港

名藏

三和

白保

宮良

起點及終點
START AND
FINISH

新川

馬拉松

總動員的

常說到日本旅遊是沒有投訴的，風景、飲食、住宿、清潔、服務和那份安全感。結果經過所有同事投票後，二○一七年選擇了石垣島馬拉松，日本連續兩年成為公司馬拉松旅行的國家。石垣島馬拉松無論長跑、遊覽和美食都很吸引，每個細節都令人回味。

我愛旅行，深信旅行是認識自己的最佳過程，亦是凝聚團隊的訓練，更可有效地建立企業文化。我們從二○一五年開始，便有全公司組團參加國外馬拉松的慣例，第一次是南韓首爾國際馬拉松。

首先，旅遊的形式，必先以參加馬拉松為主要考慮。大部份同事都會參加比賽，當然是根據個人能力，參加全馬、半馬或十公里。一方面可以參考外國舉辦馬拉松的方法，亦可培養同事對長跑的興趣。以首爾國際馬拉松為例，只有全馬及十公里賽程。結果從未參與長跑比賽的也參加了

十公里賽事，於比賽前努力練習。平常最長是跑半馬的亦嘗試挑戰初次全馬，賽前練習便更加認真。工作要做自己喜歡的事，如果不喜歡跑步，又怎能舉辦高質量的跑步項目呢？又如何訓練青少年對長跑的興趣？

旅行日子要避開我們舉辦的跑步活動，以免影響公司的正常運作。由於我們是社會企業，缺乏資源，所以都以低成本的旅遊預算來計劃。地點選擇都是短途的亞洲地區，可節省飛行時間。航機方面會先考慮廉航，住宿則以民宿為主，甚至安排合住大房，以節省支出。旅程以自由行方式，由同事自發組織計劃。既可節省資源，其實亦是一個項目管理訓練。

另外，旅費是公司和同事共同分攤的，即公司只會

負擔一半的費用。除節省開支外，亦不希望強迫同事參加。假如同事喜歡參與國外的馬拉松，現在只需付出一半旅費，實在划算。選擇參加的同事是不需要扣減年假的，如同事不想參加，期間則需正常上班。我們以少數服從多數的投票選出目的地，亦歡迎同事邀請家人和朋友參加，讓大家更了解我們這個是什麼機構。

由於第一次的首爾團十分成功，二〇一六年再次舉辦，經投票選擇了日本東北風土馬拉松，那年更有我們的合作伙伴一同參加，大家打成一片。二〇一七年的石垣島馬拉松，我們熱切期待。

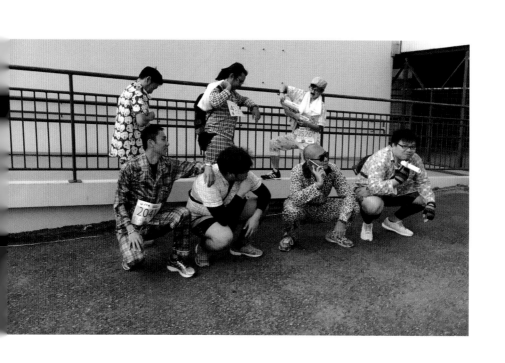

最後準備

一月二十一日由香港乘直航機到石垣島，十分方便。同機還有猛龍隊的視障、聽障跑手及領跑員，浩浩蕩蕩總共幾十人的大隊。到達後的第一站是石垣市綜合體育館，在那裡領取選手包。大會對外國人都特別照顧，有專為外國選手安排的通道，且有英語工作人員方便溝通，過程非常快捷。

其他日本大型馬拉松的博覽會，如東京、京都皆有一整層的大展覽館，介紹最新的跑步用品或以平價促銷。雖然石垣馬沒有，但亦劃分了一區，準備不同的顏色筆，讓跑手發揮創意。跑手可在千篇一律的號碼布上填上文字和畫上圖案，創作自己獨有的號碼布。日本馬拉松的獎牌設計都很精美，大會將

過往幾屆馬拉松的完成獎牌陳列出來，隨意的放在桌面，跑手可以自由欣賞或拍照。若是在香港，陶瓷質料的完成獎牌不是被打碎，便肯定會「自然消失」，不知給誰拿走。

之後我們到「請福酒造」參觀，原來石桓島有很多釀造清酒和燒酒的酒廠，是獨特的古早風味，可惜明早便要比賽，只能淺嚐試味。還是回民宿早些休息，準備明天的「特別表演」。

睡著跑的馬拉松

一月二十二日大清早，我們全體換上睡衣。沒有寫錯，是穿上睡衣，這是我們團隊「跑衣」的主題，各人以自己的創意準備造型。有的穿上八十年代黑地安排了英語翻譯。內容竟有提及香港，原來今屆幫大哥的豹紋睡衣，還戴上墨鏡，入型入格；有的

穿上嬰孩般的「一件頭」連身綿質睡衣，加上睡帽奶樽，太有趣了。有的扮演成因時間太趕，髮捲仍掛在頭髮上。「潘師父」穿上六十年代絲質光滑睡衣，而我則穿上多啦Ａ夢的睡衣及睡褲。本以為大家的款式、類型、年代、顏色都不同，應該會像拉雜成軍，烏合之眾。誰知走在一起，團體感覺都浸透出來，場面有趣，逗人發笑。

賽事有全馬、二十四公里及十公里三個距離。所有同事都因應自己的能力報名，連一些從來沒有長跑或已經放下多年的也參加了十公里，令我很高興。

大家以睡衣造型參賽，兵分三路於不同時間出發。我是全馬組，走到起步點。雖然是小島賽事，但是總共有二千五百八十二位跑手。嘉賓致詞時，貼心地安排了英語翻譯。內容竟有提及香港，原來今屆賽事的外國跑手中，香港佔比最大，有一百八十位

跑手。第二位是台灣的三十五位。

起跑前碰到猛龍大軍，他們也有不少是參加全馬的。看見他們大隊人馬，情緒高漲，我亦受到感染，大叫數聲。九時正，一起出發。

石垣馬的補給雖然沒有其他日本大賽般豐富，但仍十分充足。沿途有樂隊表演，民眾自發的打氣隊，氣氛不錯。穿著綿質的睡衣跑起來有些不自在，吸了汗水後貼著身體，加上長袖上衣阻礙擺手。可喜的是不少途人向我揮手，以日文為我打氣：「多啦Ａ夢加油！」偶爾碰到猛龍的跑手經過，一聲加油，大家都精神起來。

不知是否天陰的關係，我認為風景不太特別，但倒是一條舒適的賽道。我望著每五公里一個的補給站

為心中的里程碑，穩健地跑著。

社企的挑戰

由二○一三年底創辦「全城街馬」社會企業以來，經歷的挑戰很多。初創企業的失敗率很高，能夠堅持三年的可能性不及兩成。導致失敗的原因很多，公司的策略是否經過細心研究，產品或服務是否有足夠市場，團隊的執行力是否有效，是否有強大的人脈協助解決問題，管理人或同事有否獲得家人朋友的諒解及支持⋯⋯當中我認為最重要的是人。

常言道：「人是企業最重要的資產。」我不知有多少公司是真心付出，以人為本，但如果在商業機構和慈善團體難以實行，我相信社會企業的營運模式便更難。社企，是以商業的運作模式，以創造社會

```
1
2
```

1 自發的社區打氣隊。
2 沿途有音樂演奏，為賽事增添氣氛。

價值，達至可持續發展。要持續發展，必須在商業方面有盈餘，最少要足夠應付創造社會價值時付出的資源。然而，社企兩面不是人，當同事只顧及商業的成果，我擔心減低社會價值；當同事對公益有強烈熱情時，卻可能忘記企業自我生存的重要。加上大眾仍然對社企的模式未盡理解，社企需要捐款時，大眾認為你是商業機構，不予支持；當需要商業合作時，大家卻質疑你的商業執行力。

這些矛盾令社企更難建立有效的團隊。追求利益回報的同事，會埋怨資源給分散予創造社會價值；追求社會公益的同事，會不滿公司的一些決定太冷血。又或是以為社企工作可以較輕鬆，放慢步伐；當成功激勵同事的熱誠後，同事或許太投入時間，結果被家人朋友反對。要不然得到自信後，同事會選擇自己創業，享受滿足感。

我認為社企要建立公司文化尤其重要。以我們為例，我認為創新思維、團隊精神和長跑熱誠，是最重要的文化。創新是社企生存的基本，所以能填補社會遺漏的空隙，同時亦含有商業價值。團隊精神是既不因成功而自滿，亦不因犯錯而自責。努力是大家的付出，成績好壞是團隊的結果。作為一個以跑步為核心業務的公司，當然必須建立對跑步的熱誠。而長跑能鍛煉的，是勇氣、堅持，亦是營運社企所需的特質。

馬拉松是團體運動

原來「潘師父」和「中醫師」已經到達，一眾同事在終點等候。我看著眼前一群穿著睡衣的隊友，成績不好但自豪。要令一個商業團隊工作時工作、遊戲時遊戲，絕不容易。即使不是辦公室政治、權力

鬥爭，亦可能各自為政。能夠齊心合力，工作時互相分擔，成功時共同分享，更是鳳毛麟角。馬拉松，是個人的運動，亦是團體的運動。

賽後大會有不同的美食攤位，我卻急不及待，先來一口沖繩的新鮮啤酒。完賽休息區非常貼心，體育館內鋪上地毯膠布，跑手自律地脫去跑鞋，隨意地躺下休息。同事們各自購買飲食，大家圍在一起，令我尋回大學時代迎新營的親切感。臨行前，大家正討論晚上的慶功宴，應該先吃石垣牛，還是吞拿魚腩。

二〇一八年面對的挑戰很多，但我連續三年堅持的全公司馬拉松旅行團又不想停止。結果我們決定選擇較低旅費的地點，投票選了池上稻浪馬拉松。其實我於二〇一六年時參加的環花東超馬，就有額外的池上四十五公里賽事。雖然賽道沒有驚喜，但既然能以有限的資源達到目的，再到池上亦沒有問題。

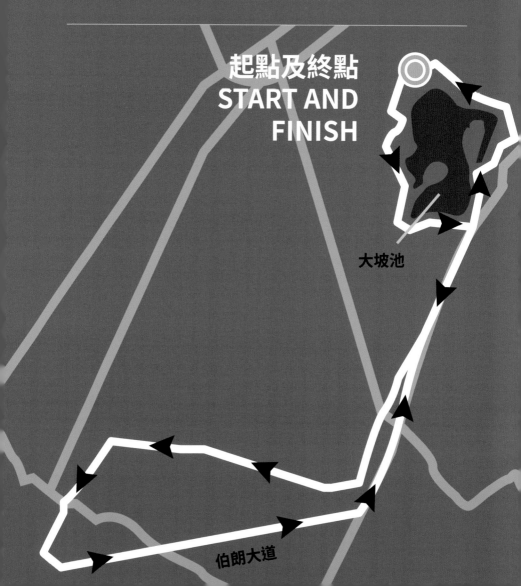

起點及終點
START AND
FINISH

大坡池

伯朗大道

五月二十六日由香港直飛高雄，再包旅遊車到關山。上次在環花東超馬認識了幫忙補給的鄭鴻運大哥，得知他與陳育如於關山開辦了一所民宿——觀關嚮戶民宿，我便決定入住，支持他們亦順道探望。民宿整潔寬敞，且最吸引人的是屋內一幅牆畫，是育如於關山種的米，正中是她的兒子，上面一列火車，畫中寫著關山新鮮米。

五月二十七日早上四時起來，天仍是漆黑，雙眼睜不開。大家都穿上戰衣，不是速乾跑衣，亦不是上次的睡衣，這次我們穿上野人裝扮，跑遊池上稻田。大家的野人戰衣都是同一系列，圖案大多是豹紋和虎紋，款式卻有不同，有短袖上衣、背心、短褲，而我的是斜肩連身裙設計。

四時四十五分於民宿出發，由關山到池上只需十多

分鐘車程，五時正到達現場。大家都很雀躍，因現場不太多跑手有特別裝扮，而我們更是集合團體的力量，走在一起，甚有隊形。池上稻浪馬拉松有三個賽程，分別是全馬、半馬及十公里。同事中只有兩位報名全馬，我是其中一個，另外的一位同事是第一次參加全程馬拉松。全馬於清晨五時半起步，跟著是半馬，最後是十公里。趕在全馬出發前拍大合照，引得周邊的跑手也來加入。

天微亮，全馬大隊準時於大坡池出發，我和同事並肩而跑。經過起點橫額後，參加半馬及十公里的「野人」同事正在前面打氣，主要是鼓勵同事初馬成功，並提醒我的任務是令她完成。其實她已經有幾次半馬的經驗，加上走過一百公里的毅行者，只要稍加練習，應該沒有問題。可是她於這賽事前實在太忙，只做過兩次超過十公里的訓練。另外的隱

憂是天氣，她表示自己不怕冷，卻很怕熱。我心想五月底的台灣已經很熱，而且今早天朗氣清，萬里無雲。現在還是可以，但到八時之後便會很熱，同事能否應付呢？

賽道長度為半馬距離，所以全馬跑手是沿賽道跑兩圈，現在是第一圈賽事。我用她以往全馬的步速為基準，不停查看手錶，對比距離，以防止步速太快。

同事的速度控制得很好，而且步伐很穩定。太陽完全升起，柔光斜照廣闊的稻田上，青蔥的草地添上金光。上次在池上苦戰，左腳的痛楚扼殺欣賞風景的心情。今次我以輕鬆的步伐，可以慢慢地細味，早起的風景真懾人。

沿途補給充足，約四公里便有一個水站，而且還有冰凍西瓜、餅乾、香蕉、鹽巴等。一切順利，穩妥

1
2

1 金城武樹下的「野人」。
2 同事初馬，還有餘力拍「跳躍照」。

地走過十公里，這段稻草較高，人在稻浪中奔跑，像武俠電影的趕路場面。終於到達伯朗大道，這是台灣最空曠而看不到電線桿的一大直路。加上金城武曾在這裡拍攝廣告，因而知名，成為拍友熱點。

這裡距離大坡池約四公里。

過程十分順利便完成半馬，時間用了兩小時二十分。喝水、補給、冰水敷面，十分鐘後出發。我笑說如可保持此均速，我們有機會於五小時內完成。

早上八時正，陽光愈來愈烈，天氣像香港的盛夏中午，同事開始不自覺地減速，在每個補給站的停留時間漸漸增長。還有十公里，走到樹蔭時她突然停下，原來感覺氣促，心跳加快，是輕微中暑的現象。小休後再出發，我建議在補給站除飲水之外，應該大量用水灌頭，再用冰敷後頸部位降溫。我用環保杯裝起小量冰塊，以便於水站之間亦可給她降溫。

在這樣嚴格降溫的程序下，我們一步一步的向終點邁進。重臨伯朗大道，補給義工笑說有很多像我們裝扮的「生番」跑過。遊人還向我們大叫：「帥哥美女！」

跑入大坡池，看見終點線，走上橋道，一眾同事突然在左邊草叢撲出大聲歡呼。全群野人衝過終點，同事初馬「完走」。所有同事都完成賽事，有是第一次十公里比賽，有是首次挑戰半馬成功，有是以最佳個人時間完成半馬。一起完成的感覺真好，看見大家開心，我更開心。

二○一五年南韓首爾國際馬拉松，我享受自己的馬拉松。那次我首次突破四小時，以自己的最佳時間完成全馬，自我達標的快樂。

二〇一六年日本東北風土馬拉松，我享受同事與家人一起參與，合作伙伴亦首次參加長跑，推己及人的快樂。

二〇一七年日本沖繩石垣島馬拉松，我享受同事的活潑，盡情投入，大家一起的快樂。

二〇一八年台灣池上稻浪馬拉松，我享受各自達標，互相幫助，團隊的快樂。

日本石垣島馬拉松

總長	42.195 公里
舉辦日期	每年 1 月
合適跑友	有完成半程馬拉松經驗，喜愛新奇獨特的旅遊體驗的跑手。
報名方法	於大會網站報名，約半年至九個月前開始報名，先到先得。
參考資料	http://www.ishigakijima-marathon.jp/

台灣池上稻浪馬拉松

總長	42.195 公里
舉辦日期	每年 5 月底
合適跑友	有完成半程馬拉松經驗，喜愛新奇獨特的旅遊體驗的跑手。
報名方法	於大會網站報名，約半年至九個月前開始報名，先到先得。
參考資料	https://www.ibodygo.com.tw

裝備

1 透氣跑衣，山區天氣變化難測，需要帶備可應付不同天氣的衣物，留意當天的天氣預報
2 路賽跑鞋
3 防曬用品包括太陽眼鏡、太陽油、防曬唇膏等

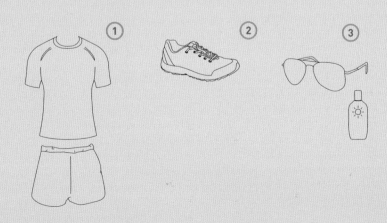

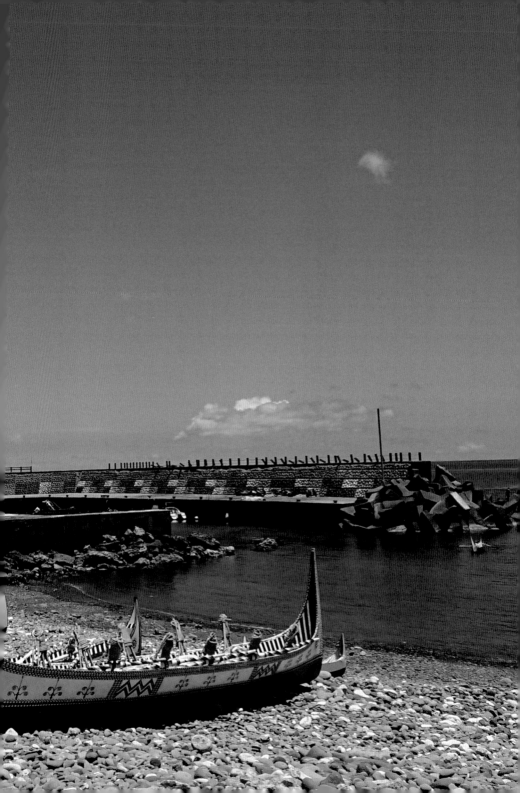

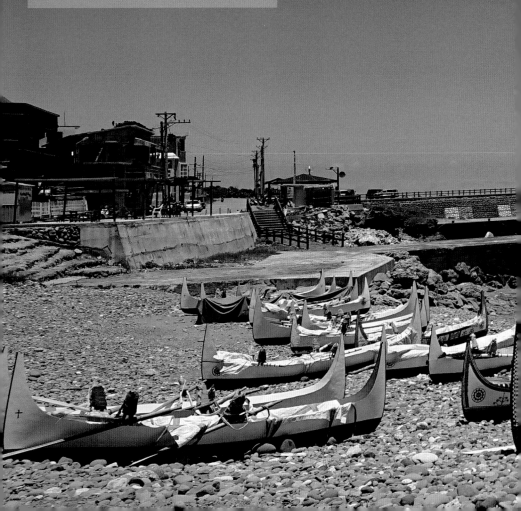

⑧ 台灣蘭嶼馬拉松

- 風俗文化的體驗 -

蘭嶼是台灣外島中最後一片淨土，粗獷美毫無修飾。海岸環繞的奇岩怪石，令日出日落映襯得特別醉人。達悟族人在島上形成六大部落，各據一方，有自己一套的風俗文化，連台灣本島人也覺新奇。極美背後的環島馬拉松卻不從容，賽道高低起伏，跑手暴露在烈陽高溫之下，唯有浪濤聲、海水味、原著民、野山羊伴隨。

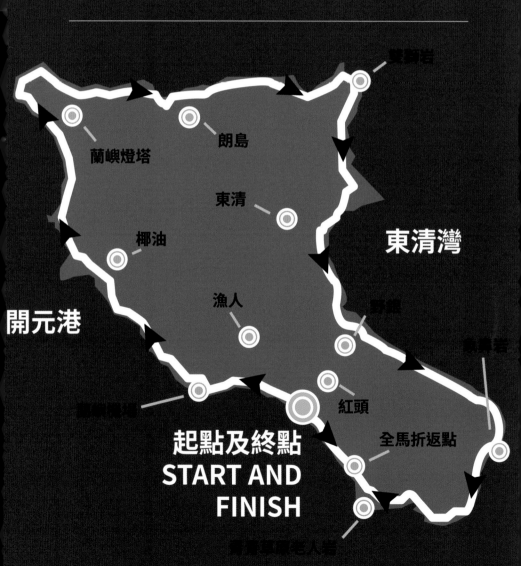

蘭嶼位於台灣本島東南方約兩小時船程。於三百萬年前由火山爆發而形成的小島，島民是達悟族人，現分成紅頭、漁人、椰油、朗島、東清和野銀六個部落，於島上各據一方。蘭嶼遠離本島有寬海之隔，人物風俗、動植物種都別樹一幟。於資訊和交通發達的現代，你可以走到更偏遠的秘境旅遊，卻未必能找到更原始的文化感受。

要到蘭嶼可有三個方法。由香港直飛高雄，再乘車到墾丁後壁湖，然後乘船到蘭嶼。較近的方法可於香港直飛台東，再乘船到蘭嶼。海上的風浪是最大障礙，我在墾丁大街與小販搭訕，老闆的建議是怕暈浪的吃兩顆暈浪丸，不怕的亦請吃一顆保險。第三個方法，你也可於台東乘螺旋槳飛機到蘭嶼。有點不方便嗎？這正是我喜愛的地方，愈是偏遠麻煩，愈能保持原味，減少、減慢商業化。我與六位同事一起由後壁湖乘船到達蘭嶼開元港，事前被恐嚇風浪的威力，我吃了一顆暈浪丸，上岸時雖沒有暈浪，但後遺症

卻是十分睏而無力。我決定回程不吃，心想笑料通常是沒吃那次航程便吐。

碼頭牆壁上有不同色彩的人形圖案，連成幾十米長的圖騰，是部落團結的意思嗎？取了由民宿安排的租車，由同事Phyllis駕駛。外表殘舊的七人汽車，除前座及第二排外，最後排改成兩列排椅，我笑稱為「豬籠車」，現可乘載八人。車內冷氣微弱，在極度炎熱下很不舒適。不知從何來的雜聲十分擾人，且制動反應慢，必須小心駕駛。看來原始與簡陋只是一線之隔。正打算埋怨時，車窗外的自然風景轉移了大家的注意力。左邊是連綿不高的山巒，全像蓋上綠色地毯般，被綠油油的茂密森林遮掩。右邊是壯闊的大海，沿岸是風化岩石。感覺島的中心位置都是荒蕪之地，除環繞島的邊緣有零散的村落民居，由環島公路貫通外，沿途杳無人煙。從台灣本島的墾丁市區，我們走入了時光隧道，瞬間轉移至原始小島。

到達預訂的五爪貝民宿，是屬於朗島部落的範圍。全島都是原住民的感覺很特別，例如由台南走向台中，山路沿途都會經過不少原住民的地區，但大都變成了旅遊景點，村落旁的都不是原住民，外來的建築或居民已將整個區域漢化。但到了蘭嶼，只有六個部落，你不會找到第七個或是由台灣本島人組成的村落。所以每當我見到當地人，我劈頭便問，你是屬於哪個部落？回答是：「我是紅頭的。」或是：「我是東清的。」感覺有點像走進黑幫電影般。

帶遊環島的嚮導，身形肥胖健碩，黝黑皮膚，總是臉帶露齒笑容，牙齒染上紅色，是檳榔的印記。走過民居，有一木條橫放於門前地上，原來是家中有人離世的意思，外人是不能進入的。另外於白事期間，其他部落的人也不可以入村進行特別活動。我們翌日原本安排到此村對出海域潛水，但因為此事，我們得改變計劃轉往其他潛點。

蘭嶼有五千島民，但當中三千人已離開至台灣本島工作，偶爾才返回島上探親，島上只有二千居民，大多是中老年人。原住民拍拖，大多偷偷摸摸，喜歡走到偏僻地方，避開眾人目光。主因是島上男多女少，而且島嶼面積細，假如其他島人知悉其拍拖失敗未能結婚，那對男女便會受人白眼，尤其是女性更需承受龐大壓力，難再另覓對象。

美女與野獸
化身的賽道

破曉前，天仍是漆黑一片，幸好月亮正圓，於無光害的小島上為我照明。睡眼惺忪，身體像剛開動引擎，仍未運行暢順。前方是一群十數隻動物，旁若無人的睡在公路中心，我跑近，原來是一群自由放逐的山羊，黑的、白的、褐的。牠們不是被牧養，是「流浪羊」，我好奇，不會被抓去吃掉嗎？我由朗島部落的民宿出發，展開環跑體驗，期待著如電影《侏羅紀公園》的驚喜歷險旅程。

環島只有一條圍繞蘭嶼邊緣的公路。公路比想像中的原始泥路來得文明，由石屎鋪成，但又不像城市的柏油路，一些路段連來回分線也沒有。我以輕鬆的步速前進，四野無人，偶爾有「綿羊仔」機車駛

過劃破寂靜。日出前的微光初現，岸邊都是不同風化岩石，形成挑戰幻想力的奇景。隱約看見是雙獅岩，由兩座大石組成，平排左右對稱，如兩隻獅子對望而坐。

沿島由蘭嶼北面順時針跑向東。遠處大海盡頭的雲霧上染有橙黃色的一列，雲霞中透出幾道紅光，散射於冰藍天空上。右邊海中心是軍艦岩，彷彿在日出時的大海駛過。這是晨光最變幻的時刻，我停下坐在路邊，目不轉睛，貪婪地欣賞每個光線組合，十五分鐘放空，連風聲也忘記了。

跑到東清部落，相傳古時有一對來自不同部落的男女相愛，但當時不容許跨部落通婚，一對戀人走到海邊岩洞處跳海殉情，從此命名為情人洞。跑到岩上，從洞口眺望海上磷光，日出照遍整個東清灣。

清晨五時十五分，我已經汗流浹背。忽然一陣驟雨灑過，為炎熱的天氣降溫。

捕魚船停滿東清灣的沙灘上，雨停了，我坐著，享受在便利店買來的三明治，這是最佳欣賞日出的角度。我望著捕捉飛魚的搖槳式木船，是古時獨木舟的設計，木船頭尾尖起。船身漆上不同圖案，以白、紅、黑為主要色調。古時沒有油漆，則是以木炭畫上黑色。船頭左右對稱地畫上圓形圖案，象徵一雙船眼，為漁夫找尋飛魚的蹤跡，令漁船滿載而歸。我見過較大的木船，更會畫上於驚濤駭浪的大海上搏鬥，捕捉飛魚的勇士圖案。

飛魚對蘭嶼的達悟人來說是十分神聖，被喻為神的魚。著名的飛魚祭，由三至六月，期間有很多不同的祭典，習俗繁多，禁忌更多。如女性是不可以觸

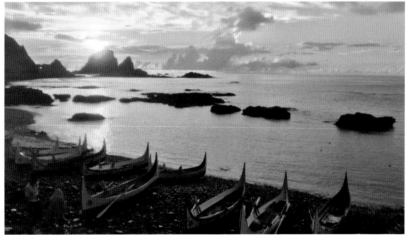

1
2

1 日出初昇，右邊海中心的是軍艦岩。
2 東清部落的海灘，可能是日出的最佳景點。

摸船身的，否則必遭厄運，更遑論上船出海。現在只有少數老漁夫才會使用手動木船，大多是以機動漁船作業。漁夫會將船駛入魚穫豐富的海域中，以電筒或頭燈於海面找尋飛魚的蹤影。一有發現，漁夫會以光線打圈吸引其注意，然後將光線照近船邊，引誘飛魚朝船邊燈光游來，秒速伸出長桿子魚網，迎面等待飛魚衝入網中。於飛魚祭期間，遊客可參加夜捉飛魚，體驗飛魚文化。

我跑到野銀部落，時間尚早，一片寧靜。突然看見一隻小豬在街上「遊盪」，我隨即跟牠遠程自拍合照。怎料牠竟緩緩地走到我跟前，用鼻孔親親我汗鹽滿佈的膝蓋。我感到濕漉漉的，心想我吃過不少豬腳，牠會吃我「人腿」嗎？這回真的是「豬籠記」的歷險。其實牠很可愛，後來看了自拍的合照，牠的側面像在笑呢！

續跑到達秘境冷泉。位於海邊的岩石，分隔開大海和從地下冒出的淡水，形成一個又一個的天然冷水池。雙腳浸在冰涼的水池中，欣賞天空白雲在水池上的倒影，耳聽流水聲的輕柔，配合遠處海浪沖岩的澎湃，是富層次的合奏。平靜的池水，激情的大海，視覺遊走冷靜與熱情之間。

我沿東面跑到西面，經過象鼻岩和龍頭岩，蘭嶼東南方五十三公里處有座小島名叫小蘭嶼，當地人稱之為神秘之島，俗例只有男士可以踏足。小蘭嶼沒有民居，但周邊海域海產資源豐富，蘭嶼人視之為非常重要的漁場，惜該海域風浪較大，暗流多急，故到此捕魚是很神聖的事，能從此回來的都是受族人尊敬的勇士。如天清氣朗，從此方向更可看到菲律賓國境的小島。

景色如美女，美得過份，但天氣炎熱，兇猛如野獸。

太陽愈來愈烈，沿路都沒有遮蔽的地方。皮膚被無情地曝曬，人走在路上，如燒烤中的肉塊。我由上一站於東清補給後已約有十公里，體力消耗，補水不足，提腿乏力。幸好眼前就是紅頭部落，可在士多購買電解飲料及清水，我連忙喝下兩樽。稍事休息，很快便跑過漁人部落，到達蘭嶼機場。如在台東乘機到蘭嶼便跑過這裡降落。感覺舒服了許多，一口氣跑過椰油部落，到達乘船上岸的開元港，重臨「舊地」有一份親切感。

走出原始，文化出走

我跑上開元港碼頭旁的舊燈塔，居高臨下，探視整個港口藍天碧海的風景。跑回環島公路到 7-11 便利店作補給，應付最後的十八公里。話說這是第一間

進駐蘭嶼的便利店，過程遭極大反對。經過各方爭議，島內居民亦分成兩派。支持者希望提升生活方便及選擇的種類，反對的擔心大企業的進入會影響蘭嶼的原始文化，且會令島上的小商店難以經營。時代進步，與原始說再見，商業化會否淹沒風俗文化？

二〇一五年，與起動九龍東辦公室因「香港街馬」的合作而認識。於一次會議上，我們談及觀塘區由以往的工廠區轉型為商貿區，工廠大廈變為更高的商業大廈，以致區內活動人數倍增。起動九龍東有個想法，透過優化區內後巷的環境，鼓勵行人使用，希望減輕大街旁行人路的擠擁。優化工程包括聯繫食物環境衛生署清理後巷的垃圾，以及路政署修補地面的不平。然而後巷給人陰暗危險的感覺，市民未必接受。我提出何不於後巷加入藝術元素，改變市民對後巷的觀感，亦可安排跑步活動通過，

```
    1
 3    2
```

1 小屋的牆畫，滿載小島氣息。
2 不是曬鹹魚，是曬飛魚。
3 可愛的郵筒，小島限定。

以宣傳後巷既安全又有街頭藝術可以觀賞。我將項目命名為「街後」（the BackStreet）。

「街後」的意思是位處大街後面的小巷，亦是街道背後的故事。以觀塘工廠區為例，大量基層人士在此區生活，每天辛勞工作，走過後巷捷徑，日夜趕忙進出。我們的工作，是負責統籌藝術主題、尋找街頭藝術家、游說大廈業主及管理公司批准於牆上創作、找贊助商等，結果卻招來當區部份藝術家的不滿，甚至破壞我們的牆畫，以油漆亂潑。原來是反對政府發展觀塘，認為商業進駐令租金倍升，藝術家們已無力負擔，只可陸續搬遷到偏遠地區，我們這個項目只是誤中副車。各為其主，我只好平心靜氣，盡力拆解。

二〇一五年十一月我到紐約參加馬拉松，把握機會參加了當地的街頭壁畫導賞團。導賞員介紹布魯克林區的街頭壁畫和塗鴉時，解說當年此區是工業區，後來發展成商貿區，那些街頭藝術家和塗鴉藝術家都搬往較北的布希維克（Bushwick）區。當發展到布希維克區時，藝術家們又搬到威廉斯堡（Williamsburg），像動物大遷徙般的藝術家大遷移。我問導賞員：「那些藝術家會不滿抗爭嗎？」他表示這是自然定律，而藝術家們亦不喜歡於太商業的地區創作。這是隨緣，還是妥協？我又問：「街畫會被破壞嗎？原作者會傷心嗎？」他輕描淡寫地解釋通常藝術家們都會互相尊重，偶有在旁邊加插畫作，令整體變成另一個新的藝術創作。這是無聲的默契，互動的創作。他補充：「牆畫重點在於創作過程，如畫在破屋上，心態上已準備隨時被拆掉。」於蘭嶼加入便利店是商業化了，但亦給予島民不少便利。我認為這是自然定律，大勢所趨，

1
2

1 「街後」別有洞天。
2 一邊跑，一邊欣賞牆上畫作。

還是著眼保存風俗文化罷。

最後跑經蘭嶼燈塔、鱷魚岩及玉女岩，返回朗島部落。環島一圈，到達終點，返回五爪貝民宿。看似徒勞無功，獲益在於過程。

隨緣即樂，遺憾亦樂

隨緣，走到台灣東南方的外島蘭嶼，發現這裡原始文化仍然活著，原住民的風俗繼續堅守。即興環島，深度感受部落風貌，跑遊不修邊幅的粗獷大自然。

隨意跑上蘭嶼,天池秘境，是蘭嶼的發源。蘭嶼是三百萬年前火山爆發形成的島嶼，天池便是那個火山口，現在只剩下一個位處四百多米高，盛載雨水的水池。隨心跟同事一起參與潛水，上次下潛已是十年前了。人在水底，感受另一個世界。隨緣即樂。

遺憾，我並沒有正式參加今屆的蘭嶼馬拉松。我是於環島跑遊至紅頭部落時，聽到呼籲領取選手包，才驚覺理應順道參加。蘭嶼馬拉松分全程、半馬和十公里組別。全程馬拉松路線為環島公路上進行，由蘭嶼鄉公所出發，逆向跑約三點一公里折返，跑回起點共六點二公里，再環島一圈三十六公里，總共四十二點二公里。心感遺憾，我隨即走入士多，買了電解飲料，起步慢跑，繼續欣賞風景。遺憾亦樂。

1
2

1 這幅作品是以「敢於夢想」為主題，跑者可互動拍照。
2 「街後」的變奏，「塗跑」。

總長	42.2 公里
舉辦日期	每年 5 月中至 6 月初
合適跑友	有完成全程馬拉松經驗較佳,可輕鬆應付能令你享受美景而不致奮戰艱辛。喜愛原始旅遊體驗的跑手。
報名方法	於大會網站報名,約半年前開始報名,先到先得。
參考資料	https://www.ibodygo.com.tw

裝備

1 | 透氣跑衣,島上天氣變化難測,需要帶備可應付不同天氣的衣物,留意當天的天氣預報
2 | 路賽跑鞋
3 | 防曬用品包括太陽眼鏡、太陽油、防曬唇膏等

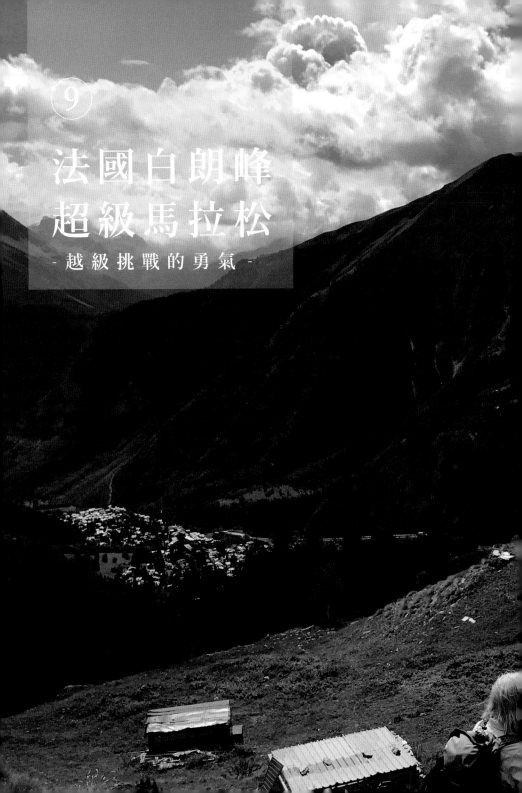

9

法國白朗峰
超級馬拉松
- 越級挑戰的勇氣 -

白朗峰超馬由法國山區小鎮夏慕尼（Chamonix）出發，圍繞白朗峰走一圈，途經意大利及瑞士山區，是跑山人士的朝聖級賽事。一百英里賽事，長期位處二千多米的山徑上，總爬升一萬米，限時四十六個半小時，單看幾個數字已教人望而生畏。但撇開難度，其實這是一條風景絕美的賽道，雪山、峽谷、雲海、村莊，盡收眼底。

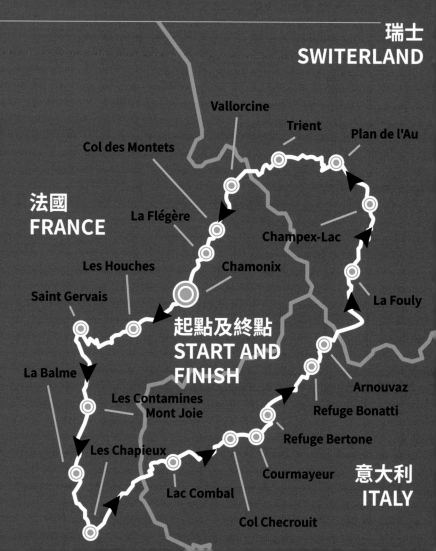

瑞士
SWITERLAND

法國
FRANCE

Vallorcine

Trient

Plan de l'Au

Col des Montets

La Flégère

Champex-Lac

Les Houches

Chamonix

Saint Gervais

La Fouly

起點及終點
START AND
FINISH

La Balme

Arnouvaz

Refuge Bonatti

Les Contamines
Mont Joie

Refuge Bertone

Les Chapieux

Courmayeur

意大利
ITALY

Lac Combal

Col Checrouit

比賽，收信一刻
已悄然啟動

白朗峰超馬從來不是我的夢想，因根本沒有想像過能夠參加，更莫論完成。要報名，必須先完成其他難度的山賽。

大會為世界各地的賽事設定分數，愈艱難的賽事分數愈高，舊制一般以一至四分不等，通常三分賽便為一百公里及高度爬升的賽事。如打算參加白朗峰超馬，跑手需於兩年內三場比賽中，最少共獲得九分或以上。假如合資格報名人士多於名額，便要進行抽籤。我於二〇一五年第一次報名，以二〇一四年約旦撒哈拉沙漠超馬（四分）、二〇一五年智利阿塔卡瑪沙漠超馬（三分）及圖騰跑（「全城街馬」主辦的五十七公里山賽，兩分），剛夠九分，但結果抽籤失敗，必須不斷完成長途賽事爭取分數。二〇一六年再嘗試，以二〇一五年智利阿塔卡瑪沙漠超馬（三分）、二〇一六年香港一百山賽（三分）及大嶼山一百山賽（三分）報名，喜訊是根據大會規則，第二年同一跑手報名，抽籤機會將增加一倍。結果我成功了！（補充，近年的計分已轉新制，如欲報名請於大會網頁查詢。）

收到大會確認參賽資格的電郵一刻，我在辦公室的座位上尖叫出來。還來不及邏輯思索，還沒有計算如何應付，體內就有種熱流湧上，科學上這應該稱為腎上腺素提升。雙拳不由自主緊握，腦中浮現歐洲雪山景象，縈繞不息。面對越級挑戰，有人恐懼，甚至逃避，長跑人多選擇面對，有些人更感莫名興奮。或許這種好「戰」心態是推動我不斷向前的動力，是令人生荊棘滿途的原因，不停為生命增添色彩。

興奮過後要面對現實。之前最長途沒有睡覺的比賽經驗是一百公里，究竟在跑過一百公里的疲累狀態下再賽七十公里是什麼概念？以往只有試過於一百公里內總爬升三四千米，一萬米又是什麼概念？以往最長距離的二百五十公里比賽，是以分段分日形式，雖然辛苦但分段中也有一晚睡眠。這次大賽限時是四十六小時三十分鐘，以我的能力，即使能持續山跑一百七十公里，亦只能勉強於限時前完成，

計上比賽當日的準備時間，最少亦將有兩日兩夜，超過四十八小時不眠不休，還需以高速前進，那是什麼的一回事呢！

賽前訓練

恐懼無用，只有準備。高人一句：「走一百英里，最少也需輕鬆試練一百公里。」我決定以完成為目標，希望於四十六小時內完成。由於社企工作非常繁重，訓練方法及時間運用都必須有計劃、有效率地進行編排。訓練以累積里數主導，重點鍛煉上下坡的體能和技術，試跑陌生山徑，以增加比賽時面對陌生賽道的適應力。時間無多，最低要求訂下幾個訓練的里程碑：輕鬆完成全馬距離、山跑五十公里、連續兩日每天完成超過五十公里、一口氣跑過一百公里。

我最喜愛的全馬路線是由馬鞍山跑到位於天水圍的父母家。既可省卻交通出外的時間，亦可增加探望家人的次數。這條橫越新界的路線其實都幾有趣，

有上下坡訓練，有城市，有郊外，有古蹟。由馬鞍山經城門河到吐露港一段，經大埔入林村，沿林錦公路，途經錦田、嘉道理農場，到元朗再跑入天水圍的圍村。全程大概四十公里，可隨意繞小道，以達四十二公里全馬距離。吐露港至大埔一段有公用飲用水，我通常環保，會帶備足夠容量的水樽或水袋及乾糧，必要時亦可於沿途士多補給。另外就是圍繞「全城街馬」位於火炭辦公室的「火炭五尖」路線。放工後於火炭出發，經城門河到梅子林村，再到亞公角突破青年村，登頂於迴旋處折返，經城門河到大圍，上道風山大十字架，下山跑向九肚山獅子會涼亭，最後跑回我家馬鞍山位處小斜坡上為最後一尖。也可出我家出發，順時針跑經五尖環回起點，大概四十公里。

練山會由我家馬鞍山腳上昂平，接麥理浩徑向大帽山或北潭涌方向，大概二十至三十公里後折返，共五十至六十公里。這路線我比較熟悉，亦勝在方便，省卻來回入山的時間。亦會練習跑馬地經大潭、孖崗山到赤柱來回一次，甚至兩次。為增加難度和新鮮感，我也會從大嶼山梅窩，經南山、伯公凹、大東山、鳳凰山腳折返梅窩。連續兩天長課的週末訓練，便會交替上述市內全馬和山徑路段。

一星期五天於壓力下工作，週末則是刻苦的練習，一個月可累積達二三百公里，心理上必須享受長跑的樂趣，才能堅持不間斷的長期訓練。工作是體力的歇息，長跑是腦力的放鬆，不斷的交替休養與鍛鍊。可喜的是，我即使肆無忌憚的大吃大喝，也不會變成胖子。

不斷的超長距離練習，除可以鍛煉體能技巧之外，亦可試驗不同的跑山用具，並找出自己通常犯錯的

地方，比賽時可特別留心避免。反覆練習能增強小肌肉，加厚特別部位沒皮膚的耐磨力，體驗適合自己的防水泡方法。最重要是鍛煉出堅韌的鬥志，以應付未能完全掌握的挑戰及突如其來的難關。

終極訓練，是希望獨自完成八十至一百公里，一夜一日。星期五，黃昏下班，吃過晚飯，收拾「行裝」，換上「戰衣」，晚上九時出發，進行巔峰期的通宵訓練。夏夜，蟲鳴蛙叫，頭燈的光照亮空氣中的微塵，山間霧氣令小徑視野不清。這天是近年少有的夜山獨行，平日熟悉的路段忽然變得陌生，失去了距離感，步伐有點過重及不穩。突然腳踏軟物，一聲驚叫，頭燈照下，應該是誤踏草蛙，慶幸反射神經立時縮腳，應保其命。泥濘地上有很多蟲蟻，雖不害怕，但獨自一人卻有點不寒而慄。累積了一週工作的疲勞，星期五又是整天的會議，已有

十二小時沒有睡眠，感覺心力疲憊，跑不起勁。

八小時的夜山訓練，由黑夜跑至黎明，大帽山上，鳥瞰下山丘雲霧間有點仙氣，早起的風景真的很美。已經二十小時沒有睡眠，日間鬥智，夜間鬥力，睏累交織，孤寂苦悶。跑向山下的扶輪公園，晨運客緩緩上山，看見他們竟有點熟悉，溫暖感自然浮上心頭，療癒一整晚的孤獨。折返，仍有八至十小時的練習。陽光照得愈來愈烈，熱力「蒸焗」著通宵一晚的身軀，會暴斃嗎？是停步休息，還是繼續堅持？但如果連二三十小時也捱不過，我怎可能應付超過四十小時的挑戰？沒有隊友的鼓勵，沒有正式比賽的氛圍——不跑的理由很多，繼續的原因就只需不放棄。跑回我家住所時，經過二十小時的訓練，三十小時不眠不休，我已魂不附體，無法想像再多走二十小時的狀況。

武林大會，
終極一戰

眼前的山城小樓房只有五六層高，古樸磚牆，窗前小花，小橋流水。天色灰暗，微雨，行人不斷，但氣氛平靜，目測很多是遊客，來自不同國家。我已身處夏慕尼，法國的東南部邊界山城，UTMB 比賽起點。

如其他比賽般，跑手必須登記領取號碼布，也可參觀其戶外展覽會，購買跑山用品及補給。特別一提，大會對跑手的裝備有嚴格規則及要求，亦會對每位跑手作個別檢查，過程十分認真。參加比賽的不可心存僥倖過關，請務必準備充足。

比賽於黃昏六時出發，大會要求參賽者下午五時

半到起點作最後簡報，了解賽道和最新的安排。我

把握時間作最後準備，就是吃和睡。昨晚飽餐一

頓，今早也是大碟意粉。退房後在酒店大堂休息睡

眠，下午二時起來參加大會的「意粉派對」，稍事

休息，下午四時起來再吃。餐廳老闆問我是否參加

UTMB，原來他打算提早關門，參觀起步盛況。但因

為我是跑手，他便特別為我加班加料。

起點拱門下已經擠滿跑手，熱鬧非常，有說有笑，

氣氛出奇地輕鬆。其他跑手都身形修長，肌肉結

實，身穿背心型比賽背包，感覺十分專業。驚覺只

有我仍使用傳統行山背包，雖用輕便物料，但看起

來比較笨重，不夠貼身，跑起來會有些左搖右擺。

相比其他跑手，我也像帶上較多的隨身物資，那種

淡淡的不安感，像少年時參加考試般，總感覺其他

考生都準備充足，比自己優勝，不知這是自信不足

還是正常的心理緊張。

大會突然宣佈山上天氣驟變，山頂氣溫晚上將會跌

破攝氏零度以下，有機會下雨下雪，大會有機會更

改賽道、縮短距離，更甚的可能腰斬賽事，請跑手

注意每個補給站發放的最新消息。忐忑，這對怕冷

的我而言真是挑戰，原本也只是希望能勉強完成，

現在還要加添寒冷天氣和濕滑山徑的挑戰。但一方

面，我仍祈求不要縮短或腰斬，回想艱苦枯燥的訓

練，希望正面一拚。

起步，二千三百名來自世界各地的跑手，在窄小的

街道上出發，穿越海拔一千米的細小山城。沿路

旁邊圍著市民親朋，喝采吶喊聲不絕，整個小鎮

都聚焦這個比賽上，全城投入參與。我要牢記這一

幕感動，心情要沉著，不可太興奮，以輕鬆的慢跑

```
    | 1
   4 3 2
```

1 高質素的街畫。
2 賽前的意粉派對,有不錯的食物選擇。
3 沙律有助如廁,賽前佳品。
4 意粉派對的靈魂。

展開賽事。全程十六個檢查站，第二個位於二十一公里，並是第一個補給站。晚上九時四十五分，天色全黑，比限時早了十五分鐘到達。我一直留意速度，不可太快，不可太慢，保持在計劃之內。

路況開始愈來愈峭，不斷上坡，幾百米上升下降，一個簡單的「小上落」已經等於一個大帽山、鳳凰山。之前的練習沒有白費，一個一個山頭的征服，已經到達海拔二千米。我身穿短袖跑衣及短褲，均速慢跑，上山快走，體溫仍可勉強支撐。黑暗中眼前一個看不盡的山頭，稀疏的燈影令我想起獨自練習的淒清。

風起，溫度明顯下降，感覺愈來愈冷，我赤手緊握，希望撐過這個山頭後加衣。雨下，不可再等，要從背包取出防水風衣。停下，站在狹小山石上，

背著當風方向，發現雙手僵硬。之前跑得太專注，沒有察覺低溫嗎？指頭沒有感覺，動彈不得。我含著手指，用唾液賦予溫暖。跑手一個一個的超越。

無計可施，我用口咬開背包扣，狼狽地掏出風衣，穿上也有點困難。手指仍然僵硬冰冷，我繼續用口含著指頭，終於稍微可動，伸入背包找尋手套。由於手指未能伸直，無法控制五隻手指對準手套穿不上，怎辦？雨下得愈來愈狠，整個身體開始不由自主地顫抖，我直覺不可待在這風位。雙手掛上手套，用以擋風，指頭未能鑽進手套也罷，立即加速開跑。心情由冷靜至驚怕，是低溫症的先兆？沒有思考的餘地，只有堅持前行。跑過山頭，手指終於有微弱感覺，先是左手鑽入手套五孔內；跟著右手也成功了，舒一口氣。

天亮，走到另一個頂峰，能聽到的只有強勁的風

1
2

1　龐大的補給帳棚。
2　豐富的補給食物。

聲，吹得人無法正面對抗。雨點變成雪粉，草坪被薄雪覆蓋。籠罩山麓的迷霧偶爾被風吹散，可隱約偷窺其壯麗。經過一夜的戰鬥，寒風令臉頰麻木。

雖不算黑夜通明，但總比黑夜通明，疲倦呆滯的身軀給日光喚醒，腳步感覺利落了一點。不知不覺間我已經由法國跑入意大利領土，察覺不到何處是邊界。

大自然本無界限，或許一切都是心界。

不停的攀升後，緊接著是九公里路程，一千二百米下坡。大石散亂堆成的石階很高，我必須跨大步向下，才能踏到下一個落腳位。山路崎嶇，石頭濕滑，腳踏重心不穩。身體順應地心吸力，速度不期然加快。雙腿在前行的同時，亦是制動系統。下坡的挑戰比上坡大，左小腿前近腳根位置肌肉微緊。早上十一時許，終於到達第八個檢查站，意大利邊境的庫爾馬耶烏爾（Courmayeur），是中途大站，表示

已走過八十公里，完成約一半的賽程。我成功維持平均每站多省十五分鐘的成績，比大會限時累積快了兩小時，大大增強我對完成整個賽事的信心。按這個步速，我可能有機會於四十小時內完成。黑暗後的光明，感覺釋懷。

挑戰，
跑過一半才真正展開

雖有兩小時緩衝，但不敢怠慢。跑完一半的概念是還有九十公里，以往我的長距比賽是一百公里，這表示我得擁有像未開始比賽時的體能狀態，才能應付之後的路程。於庫爾馬耶烏爾稍事休息後，立即出發，快腳前行。天空放晴，我開始感受到白朗峰的雄偉。連綿崇山峻嶺，深谷一望無際。在全情投入的拼鬥心情中感受一刻的舒泰，享受比賽，欣賞風景。人在高處俯瞰，你跑得再快仍身在山群中。

傲氣的心會被撫平，最自大的人也會變得謙卑。

左小腿前近腳根位置，由微緊開始變成刺痛，心知不妙。因山賽中鮮有愈跑愈改善的情況，只有惡化。我立即放輕腳步，期望暫緩痛楚，同時做間歇按摩，不停拉筋放鬆。山路很凶險，賽道愈來愈陡峭，上下坡很急，三公里內五百米攀升，接著又半公里下降。我的擔心不再是擔心，而是變成了現實。上坡還可以，用大腿肌肉帶動，仍可用力，下坡卻是夢魘。勉強下坡時左腿已不能用力，即使只是短暫著地，借力換用右腿，左小腿前近腳根位置仍然疼痛不已，每步都是刺痛，只能一拐一拐的，強忍痛楚走下去。

到達意大利與瑞士邊境，跑過一百公里後，速度於不自覺中減慢，由之前的中慢速跑轉為快走。上坡

仍能與同速的跑手同行，下坡時卻被一一拋離，感覺極不好受，挫敗感湧上心頭。時間由原先累積省下了兩小時，變成每站都拖慢了十五至二十分鐘。我開始恐懼，害怕不能於限時前完成。以現時的趨勢，最快也只能於限時那一分鐘剛好到達，且左腿很可能會惡化，令速度更慢。加上現在主動力全依賴右腳，肌肉非常繃緊，能否支持餘下七十公里呢？而且比賽最後段的十公里是不停的下坡，我能否承受那種痛楚堅持到最後呢？繼續比賽會否令痛楚變成長久的傷害？天黑入夜，我心情亦掉進了深谷。由報名那天的期盼，至半年來的日夜鍛鍊，放棄所有其他的興趣，現在難道要因傷結束？

那一秒覺得真的可以選，可選擇不開心，亦可當作沒事發生，以平靜心情忍耐繼續。我決定刻意讓自己頹廢半小時，放空，不想任何解決方法。只在慢

步，像行屍走肉，或像一輛快用盡電油的汽車，漫無目的地行駛。然而頹廢也有盡頭，三十分鐘後自省，在成功完成賽事與失敗的交界中，我還可以做什麼？

忽然想起，自從上次台灣環花東七天超馬的經驗，我帶了止痛藥。雖然我不是爭獎牌級數的運動員，這也不是禁藥，但我仍討厭使用任何形式的藥物。很少吃藥，亦怕如果由現在開始服用止痛藥，到最後可能會失去功效。我計劃先吃一粒，然後無論如何痛楚，都要忍耐到最後三十公里時才可再服食。

吞下止痛藥，沒有想像般神奇，痛仍然是痛，可喜是被控制在不會令人尖叫的程度。山上氣溫是攝氏零下，我因速度減慢，運動產生的能量未夠支持體溫的流失，寒冷消磨人的鬥志。這時到達檢查站，大會通知改道，避開高山上大雪的路段，總賽程將

由一百七十一公里降至大約一百六十八公里，限時亦相應減短。雨在灑，痛楚夾雜寒風，腦內只有幻想終點一刻的情景。絕望中的希望，迷糊中找方向，混濁中尋理想，痛苦中得快樂。

到達大站，位處瑞士的 Champex-Lac，還有一個全馬的距離。午夜，筋疲力竭下，想像全馬山賽還未開始，我要一口氣扛下四十二公里的山林盛會。山坡上我閉起雙目，腳仍在走，一步一步的移動上山。飲咖啡、咬唇、自我拍打，通通無阻眼皮掉下。

這刻的記憶最模糊，走過瑞士邊境特里安（Trient）的檢查站重返法國，進入最後的三十公里。由一百公里後第一口止痛藥開始，於痛楚中走過忘我的五十多公里，好像在腳傷下走完一次騰跑。由天黑走到天明，暴風雨後再見陽光，寒冷減輕成清涼。信心終於重臨，心頭一份溫暖充實。

超過四十三小時的比賽，兩夜一日的戰鬥，沿途有跑手躺下小睡。清風吹醒睏倦，到達極挑戰，十公里的漫長下坡。還有兩小時到達限時，路段陌生加上不確定性，雖有信心但不敢怠慢。左腳仍然十分疼痛，吞下止痛丸，深呼吸一口，最後衝刺。由地獄折返人間，初相識的夏慕尼變得親切。最後一公里，沿途喝采、讚賞、鼓勵，雙腳沒有感覺地加速。腦中的空白被熟悉的臉孔填滿，兩旁擠滿群眾，沒留下空間。看見一百米前的拱門，喜悅在一秒內湧上。是完成的滿足，是熟悉臉孔的溫暖。

馬拉松這回事，每次都有不同經歷，不同的快樂或痛苦，每場都有不同的考慮，各種不同的可能性。這些思考過程很有趣，這般難得的、不一般的經歷，我視為馬拉松的享受，人生的快樂。

1
2

1 完成，重點是跑衣。
2 感謝康婷到終點迎接。

總長	171 公里
舉辦日期	每年 8 月底 9 月頭
合適跑友	有豐富超馬（最好是其他超馬）比賽經驗。喜愛冒險、敢於挑戰、不怕痛苦、注重計劃、遵守紀律、有充足準備的跑手。
報名方法	於大會網站報名，約半年至九個月前開始。參加者必須於報名前獲得足夠分數。自備醫生健康證明，顯示適合應付極高體能要求的比賽。
參考資料	http://www.utmbmontblanc.com

裝備

＊主辦單位有詳細必備裝備要求及建議物資列項，於出發比賽前經確認後才批准作賽。

1　輕盈背包，貼身為佳
2　速乾跑衣，防風防水透氣風衣
3　山路跑鞋
4　防曬用品包括太陽眼鏡、太陽油、防曬唇膏等
5　載水系統，可應付 15 至 20 公里耗水容量
6　輕便食物予以途中補給

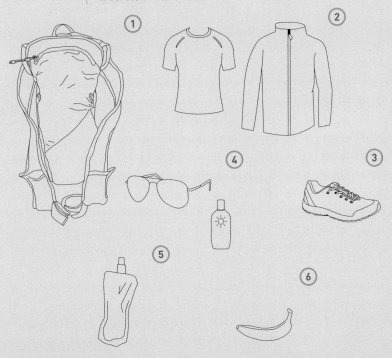

法國梅鐸酒莊馬拉松

啤酒跑的滑鐵盧

當你走進喝酒比喝水還重要的國度時，一切瘋狂都變得平常。整個城市投入的派對，就是法國梅鐸馬拉松。如果你跑這馬拉松只顧賽前「儲碳」，穿著速乾跑衣、壓力褲、輕型跑鞋，嚴格計算步速，補給只有水、能量飲料、能量啫喱，以理想的衝線時間結束賽事，對不起，你實在太認真，卻沒有「認真」跑過。

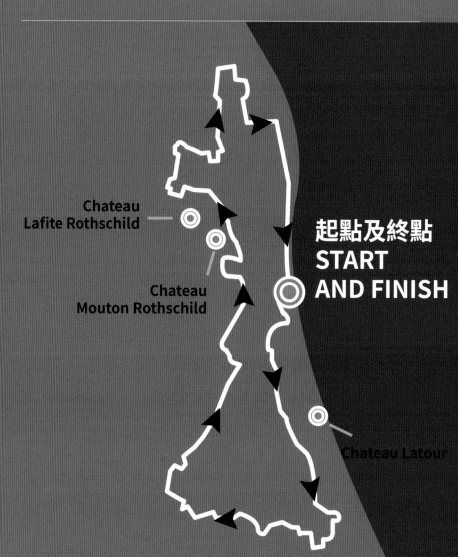

Chateau
Lafite Rothschild

Chateau
Mouton Rothschild

起點及終點
START
AND FINISH

Chateau Latour

「梅鐸式」賽前準備

任何馬拉松都必須要認真準備。而如果你跑梅鐸，除基本的賽前訓練外，你還應該費盡心機，用你最高的創意為自己設計一個獨特有趣的造型。拋開嚴肅形象，放下一貫矜持，愈浮誇愈盡情，愈投入愈快樂。

有了高人提醒，我當然要做好賽前準備。我想像自己在法國著名釀酒區梅鐸的葡萄「園」野奔跑，途經各大酒莊，在以餐酒飲食為主題的馬拉松中，有什麼是不可思議的、饒有趣味的呢？我決定裝扮成為一支紅酒，於賽道上移動的巨型紅酒樽！我本打算用兩塊大布，一塊身前、一塊身後，再把外圍剪裁成樽形便可，像三明治兩塊麵包夾著餡料般。這種做法輕巧，跑起來較容易處理。可惜這樣做，視覺上只有正面和背面看到酒樽，側面卻不像，且比較平面，樽形不夠立體。

心想，要做就要認真做。我把想法與設計師友人 Peter 研

究，Peter 建議用軟發泡膠圍成酒樽邊，往上方收窄成樽頸，頂部封平為樽蓋。巨樽身前開孔，為面部外露位置，方便飲食及呼吸；樽身兩旁也開孔，使雙手能夠自由活動；樽底則留空，方便雙腳跑動。樽內安裝肩帶，整個人走進樽內後，穿上肩帶便可把巨樽背起。穿上後的巨樽比身高多出一米，在人群中甚為突出。頂部樽蓋包上紅布，樽身則包了褐色布料，再貼上特大酒商標紙，一支巨型紅酒就「釀成」了。

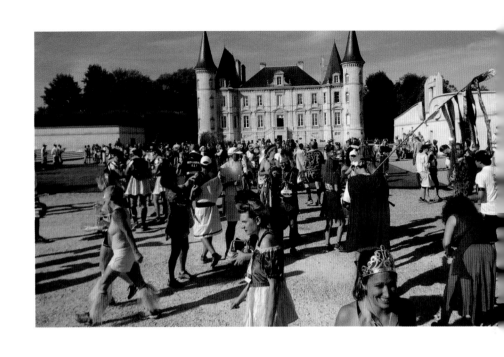

最富玩味的馬拉松

五十九個參與的酒莊，很多都為人熟悉，當中有名列五大酒莊的拉圖莊（Latour）、武當莊（Mouton）、拉菲莊（Lafite）及其他耳熟能詳的名莊。我自少很喜歡研究不同酒類的文化和知識，如啤酒、威士忌、清酒，當然對餐酒亦十分有興趣。法國尤其是波爾多，是世界級佳釀的代名詞，著名紅酒產區的代表。梅鐸馬拉松於波爾多區內穿梭，遊走不同酒莊，我就像朝聖般熱切期待，那些熟悉或曾經品嚐過的餐酒，現在竟可親身蒞臨產地，目睹酒莊的真身。

除一般跑手可於公開網絡系統報名外，有三十三個酒莊更會組織自己的隊伍參加馬拉松比賽。隊員人數由最少的三位到最多的五十五位都有。感

謝友人Sarah的聯繫，我亦有幸加入最多跑手的一隊，是於香港享負盛名的Lynch-Bages酒莊（於香港稱為「靚次伯」）。馬拉松前一天取得跑手包後，是靚次伯莊特別安排的意粉派對。一般意粉派對都是給跑手進食碳水化合物，為長時間運動的馬拉松比賽儲備能量，而於酒莊中的意粉派對竟是無酒不歡。不，馬拉松比賽前一天都可以喝酒嗎？離經叛道，但大家都在輕談淺嚐，氣氛歡愉。當然也有跑手以水代酒，畢竟大家都是成年人，應有「飲者」自負的能力。而我，面對載著靚次伯的酒杯，哪管！

翌日清早，到達靚次伯莊，大家穿著印上靚次伯標籤的背心跑衣拍照誓師。我亦披上「戰衣」，一支立體的巨型紅酒，慢慢走向起點。所有跑手已經到場，擠得水洩不通。沒有比賽前的緊張氣氛，只有說說笑笑。目測九成的跑手都會或多或少的裝扮自己，扮鬼扮馬，跑手群走在一起色彩豐富。與其稱為馬拉松，不如換作嘉年華巡遊更貼切。我的心思努力得到回報，「大酒樽」很受歡迎，不少跑手都找我一同拍照。

梅鐸馬拉松只有全馬賽程，限時六個半小時，沿路喝酒，能夠完成四十二點一九五公里的長距離嗎？與其他跑手閒談，他們竟毫不尷尬地表示沒有打算完成，走至疲倦便隨時退出。另一位跑手則表示打算一直以步行速度，漫遊酒莊，享受沿途風景、餐酒及美食，走至限時，不完成也沒所謂。沒有堅持，沒有壓力，只有盡情享受，又為馬拉松堅毅不屈的形象再一次離經叛道。

一輪開場表演後首先是輪椅賽，九時半全馬出發。

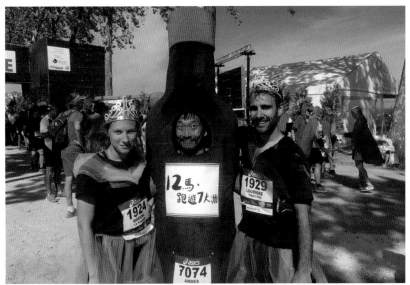

```
    1
3       2
```

1　　「大酒樽」大受歡迎。

2　　跑者都讚不絕口。

3　　心理上，擁抱了。

1
2

1 揹著「大酒樽」，跑起來非常辛苦。
2 這是一個最歡樂的馬拉松。

兩旁群眾歡呼不絕，樂隊在旁表演，氣氛熱鬧。

「大酒樽」正式出動，我亦開始學習背重的跑法。附加的重量可以應付，但高人一等的樽身隨著擺手左右搖晃，卻令人難以平衡；跑起來高低跌盪，令膊頭倍增壓力，像將重物拋起再掉下來的加重感。不一會來到補給站，有法式牛角酥，未吃早餐也不用擔心。到兩公里位置，是靚次伯莊。補給枱上竟沒有清水餅乾，是紅酒！「大酒樽」正式開始入酒。

五感共嚐的馬拉松

穿梭於葡萄園間，可以感受郊外馬拉松的風味。田園常伴左右，青蔥的香味洗滌心靈。葡萄樹一列列的井井有條，陽光將葡萄葉照得翠綠，大部份葡萄都經已收割完畢。路況有輕微高低起伏，

風景角度多變。跑上山坡，視野豁然開朗，高處極目，遠處是不同酒莊，古雅的歐洲建築點綴綠油油田野。

跑近酒莊，香氣撲鼻，先聲奪人。樂隊演奏激起跑手歡樂情緒，沿途打氣鼓勵之聲不絕。酒莊變成補給堡壘、派對場地。左面的餐桌滿載芝士、餅乾，右面堆滿人群的是紅酒區，大家都停步休息。我拿著紅酒，坐在地上欣賞樂隊的表演。單是這個環節已可欣賞一小時，而每個分站都是一個派對。大會限時六小時三十分，其實十二小時也不夠。

古典的法式酒莊，是舊世界釀酒國的代表。釀酒國可簡單分成兩派，舊世界一般指法國、意大利等有悠久釀酒歷史的國家；新世界則指澳洲、紐

	1	
3	2	

1　　　大量的補給食物。

2　　　美味的凍肉薄切。

3　　　紅白酒外還有芝士、餅乾等。

西蘭、阿根廷等。現代，即使是舊世界釀酒，也多先用不鏽鋼大缸，然後再放進小木桶內陳年；新世界即使陳年也多用不鏽鋼桶。印象深刻的是，跑入一間酒莊，他們竟開放室內釀酒區。走進釀酒室，酒味更濃。面前是三個人高的不鏽鋼大酒缸，旁邊竟是紅酒補給站，是直接由酒缸灌出的嗎？由室外體感攝氏三十度以上，估計急降至約攝氏十二三度左右，是儲存紅酒的合適溫度。天氣炎熱，我身穿大厚酒樽，汗珠如奔流瀑布。走進釀酒室內空調地方。

「大酒樽」於葡萄園間穿梭，除要抵禦炎熱天氣外，我的兩膊也給大樽的肩帶磨損。那一刻我只可以心理上忘記痛楚，繼續堅持。而令人大開眼界的是集體裝扮。身旁有一條由五個跑手一同連結裝扮而成的毛蟲，每人的裝扮服飾就是毛蟲的

身體一部分，所以他們必須以同樣步速前進。有五六位跑手身穿歐洲古代兵士的盔甲，抬著如《木馬屠城記》中的戰車，看起來非常笨重。有三位跑手，一位拉車，一位站於拉車上，一位緊隨其後，然後三人輪著交替崗位。試想在泥地起伏的路況下，這些集體裝扮的難度已經超越跑馬拉松的境界。

別忘了梅鐸馬拉松主題是邊跑邊酒，由於波爾多以紅酒為主，大部份補給站都是提供紅酒。美味在後頭，跑過三十七公里，第一道驚喜是生蠔。一大盤的生蠔在補給站慷慨地為跑手供應，有跑手吃掉了三十隻。為配合口味，此站是供應白酒的。跑過三十九公里，是法國牛排。四十一公里，是美味法式芝士。再跑半公里，在炎熱的陽光下，驚喜地有雪糕供應，是衝線前的絕佳鼓

勵。沿途享用過二十杯餐酒和當地美食，每站都是派對，停下不需要理由。看來完成賽事的難度不在於體力，而是抵抗誘惑、繼續向前的堅持。

結果，我以破個人最「慢」紀錄，六小時才完成全馬賽事。沒有為時間失望，沒有為膊頭磨損感到無聊，只有快樂過程的回味。

啤酒跑源起

法國梅鐸馬拉松於九月舉行，於出發前的二〇一六年八月份，我舉辦了一項別開生面的啤酒跑步活動，一切源自世界性的 Beer Mile。

Beer Mile（啤酒一英里）是一個世界性賽事，二〇一四年十二月於美國德州舉辦了第一屆後便大受歡迎。參加者喝著啤酒，完成一英里跑，約

一千六百米。現時已經有超過十一萬人次及超過七千場賽事的正式紀錄。根據大會的統計，每八個參與啤酒一英里的選手只有一個會正式輸入紀錄，表示實際於世界各地曾經參與這項比賽的人士應有更多。

這個別開生面的另類「極限」跑賽有正式的世界紀錄，男子為四分三十三秒六，女子為六分零八秒五一。正式的啤酒一英里比賽，最理想是於田徑運動場內舉行，標準跑道為四百米一圈。起點十米前設置飲酒區，參賽者必須從飲酒區拿一罐啤酒出發，並於過起點前喝完，然後跑一圈約四百米，回到飲酒區時再拿一罐啤酒，起點前喝完再跑圈，如此類推，總共喝下四罐啤酒，完成一英里賽事。賽例有嚴格規定，如每罐或每樽啤酒不得少於三百五十五毫升或十二安士，酒精含

量不得少於百分之五等。假如你於比賽時嘔吐，便必須多跑一圈以作懲罰。

好友莊曉陽將這個瘋狂跑法介紹給「全城街馬」，我還記起當時他煞有介事的跟我們傾談，估計不可能在香港大型舉辦，可能只可以極少規模，三十人偷雞摸狗地嘗試。而我竟大膽地將這玩法加入二〇一六年我們的新概念「香港跑道節」內。

「香港跑道節」八月尾於中環海濱活動空間舉行，連續九天，每天有不同關於長跑的活動，包括：跑步姿態工作坊、跑步伸展工作坊、環繞維多利亞港的全程馬拉松、於蘭桂坊附近大街小巷街跑、探討生死的孟蘭跑、最大型的中環街馬等。當然少不了啤酒跑，小試牛刀，目標為五百人的跑步活動，我命名為「啤走里」。

「啤走里」有幾個意思。第一當然是啤酒、走動、一英里。另外「里」也可解作小巷，「啤走里」就是有關走著喝啤酒的地方。還有於廣東話中「啤」是用不滿、厭惡的眼神望著你，「走」是走開，「里」與「你」同音，「啤走你」即是用不滿、厭惡的眼神要你走開的意思，表現雙方競爭時那種自信與傲氣。當然這只是跟參加者開個玩笑。

「啤走里」的跑法是於中環海濱活動空間先喝一杯十二安士的新鮮生啤酒，跑完四百米賽道，再喝一杯，再跑四百米，如此類推四次。除要競爭第一名之外，其他賽例都十分寬鬆，可選擇不喝完啤酒甚至完全不喝，嘔吐後亦不需要走懲罰圈。我們亦鼓勵參加者裝扮自己，投入這個步走派對。

結果「啤走里」的五百名額全部售罄，效果亦空前成功。即使當天滂沱大雨，現場氣氛仍極度熱

1
2

1 首辦「啤走里」，不少有趣裝扮。
2 參加者都以享受歡樂為主。

烈，而且秩序良好。

滑鐵盧

跑過法國梅鐸馬拉松，那邊跑邊派對的嘉年華模式，離經叛道的瘋狂，不理會完成、不理會成績，但全情投入的態度，令我大開眼界。加上有過舉辦「啤走里」的正面經驗，令我夢想可用啤酒跑的模式，將邊跑邊派對的長跑帶來香港。目的不變，希望鼓勵不跑步的開始跑步。

從籌備展開，找尋場地路線、贊助商、娛樂藝人，有關舉行公眾活動的諮詢、跑界名星、政府部門整個項目的策劃進展順利。得到各方支持，我們決定於二○一七年十一月四日舉行。推廣活動展開，拍攝宣傳短片、記者會、訪問、臉書貼文、

網頁、產品設計發佈、報名系統，一切陸續推出，報名亦進展理想。

然而，「跑步怎可以喝酒？」、「酒精影響運動表現」、「跑著喝酒有生命危險」、「你們鼓勵喝酒是瘋了嗎？」……一堆堆的負面評論在大會臉書內發酵。政府衛生署、體育界學術知名人士及醫學界聯名致函，表示不認同及不鼓勵，忽然激起社會廣泛討論。傳媒亦主動聯絡我查詢有關事情，甚至邀請我參與電台直播，同時邀請醫學界人士作質詢。我亦搜集更多跑界的意見，支持反對各半。

我認為，啤酒跑既不是以競賽為目的，參加者可按自己能力以跑步或步行完成，也可選擇喝酒份量甚至不喝，路程只是一英里約一點六公里的短

距離，應可以繼續舉行。當然不同人士有不同的看法，例如我也沒有反對酒精會影響運動表現，只是如紅酒馬拉松般，活動重點不在於此。活動沒有違法，參加與否的選擇權應交給市民大眾。

例如二〇一五年，我參加了台灣一個連日制的自助超馬，每天四十幾至六十公里。天氣悶熱，沿途大會有啤酒提供，有跑手更在便利店不斷加飲。

其實所有自己舉辦的活動我都會試跑，初辦啤酒跑時，由十幾人試玩至正式活動，我自己試過三四次，一滴不漏。

其實，無論對啤酒跑支持與否，都應先聆聽及分析，多一點思考。例如「違法」和「不對」是否一樣？我們經常以外國成功的例子用來參考，為何只有啤酒跑我們不能借鏡呢？如果認為外國人

跟亞洲人生理上不同，那台灣、上海可以容納的啤酒跑，為什麼就是香港不可以？

情況不斷變化，我努力尋找方法調解，聯絡不同政府部門、學術及醫學界別。每天都要應付傳媒的追問，各方批評不斷，臉書的負面貼文不須負責任，不須證據。背負著「全城街馬」的社福品牌、支持者的承諾、贊助商的知遇之恩、同事們的盡心盡力、朋友們的期望，每當看到支持的留言和鼓勵，心下一暖。心酸的是一些合作多時的朋友的反應。坦白說我尊重不同意見及選擇，不支持的態度，我沒有半點不悅。只是不問究竟，就廣泛發表未經證實的報導，的確令我增添壓力，心力交瘁。

形勢處於風眼當中，我嘴角生了唇瘡。早上返回

公司，突然發現枱面有一壺清熱湯、一樽涼茶、一盒去皮柳橙。另外同事們都特別努力，默默實幹，我知，他們不想再添我煩惱。下午與老父通電，他問近況，我告知大門鎖匙孔生了鏽，他叮囑我盡快加點油，否則鎖匙斷在孔內就麻煩了。我說我最近太忙，還是稍後再算。當然他對事件是一無所知的。怎料一天回家，鎖匙直入暢順，原來他用了兩小時坐車到我家加油，來回花掉四小時交通。生活點滴，窩心不已。是幸福，是快樂。

事件繼續發酵，有關人士發揮影響力，達到一個項目不能運作的地步。結果我決定將整個活動形式改為萬聖節街跑，亦表示啤酒跑正式壽終正寢。面對傳媒、政府部門、贊助商、參加者退款等，沮喪未退，就要重新安排新形式的萬聖節街跑，以完成我們對贊助商及參加者的承諾。小社企緊張的人手安排全給打亂，原定於八至十月期間全力製作的圖騰跑及啤酒跑已經令我們疲於奔命，現在更火上加油，臨時變陣，重新策劃新項目，已肯定虧損。在啤酒跑的挫敗下仍要繼續努力，而全力以赴的預期是不可能成功，只有減少失敗，打一場已輸的仗。

輿論多形容我們「跪低」。我們不是輸在缺乏支持，我們沒有在報名情況受影響下逃避經營，我們是輸在沒有自由選擇的機會。於申請各類合作上遇到的障礙，已達到不能運作的地步。面對人手緊絀，士氣低落，虧損形成的財政壓力，各方質疑之下，更大的挫折洪竟悄然湧至。我們另外一項最大規模長跑活動「香港街馬」的最主要贊助商，因內部原因及商業方針的改變，決定暫

1
2

1 「啤走里」結果非常成功。
2 「啤酒跑」的街頭試跑。

停下屆的贊助。噩耗令我無暇感覺悲傷，不可停留在啤酒跑的陰霾中，只有冷靜、沉著。一個月的死亡通牒，我必須於限期內尋找「白武士」，贊助六個月後的「香港街馬」，這是整個機構的存亡。

快樂，是那股無悔盡力的過程，跨越重重難關的經歷。快樂，也許是身旁的小心意。懂得珍惜、不要吝嗇施予，哪管只是小心意。

幾許風雨過後，
我想見到的其實是……

我想見到支持我們的人開心。像跑馬拉松一樣，我們不會氣餒，更不會放棄更大的目標——全民長跑。我想見到一個鼓勵創新的環境。創新可以衝擊現有的價值觀。價值觀不同可能是由於文化、成長、經歷等的差異造成，而創新可以在合法和不同價值觀中間嘗試生存。我想見到，自己可以自主地選擇。

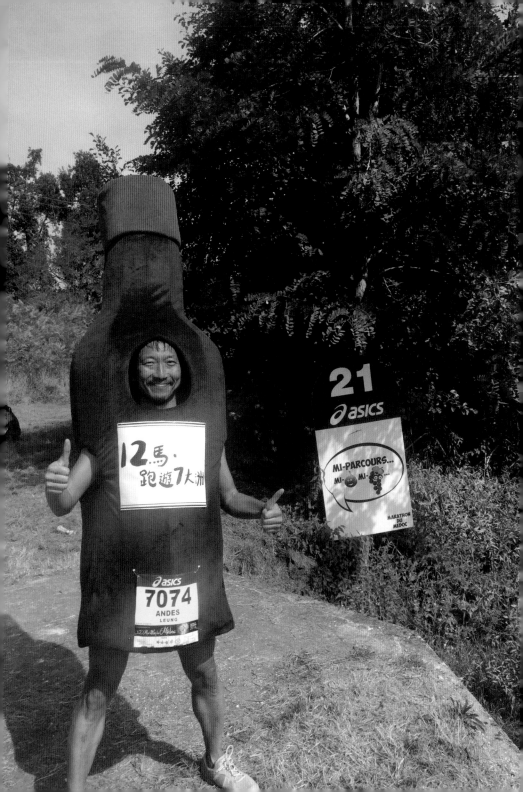

總長	42.195 公里
舉辦日期	每年 9 月
合適跑友	有馬拉松經驗，長跑心態以享受玩樂為主的跑友。
報名方法	於大會網站報名，約半年至九個月前開始報名，先到先得。
參考資料	http://www.marathondumedoc.com/

裝備

1 | 一般馬拉松的透氣跑衣、跑褲、輕便跑鞋
2 | 防曬用品包括太陽眼鏡、太陽油、防曬唇膏等
3 | 裝扮自己，投入馬拉松派對

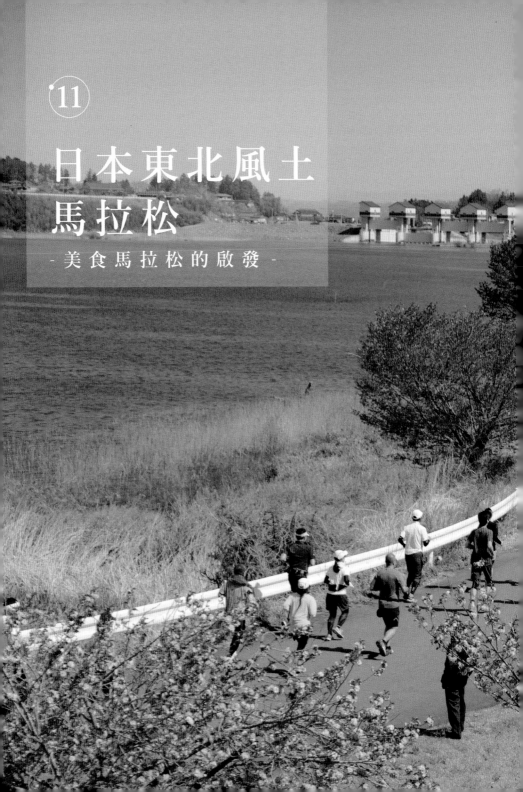

日本東北風土馬拉松

- 美食馬拉松的啟發 -

日本和牛、醬油蠔、豚肉腸、味噌湯蕎麥麵、餐飲甘酒、芝士蛋糕等，這不是晚餐的美味菜單，而是日本東北風土馬拉松的補給及派對陣式。全馬總共有二十款地道美食，加上賽後幾百款日本清酒、不絕的音樂表演、大半跑手的悉心裝扮、幾十個美食攤檔，想不到最快樂的馬拉松原來別具意義。

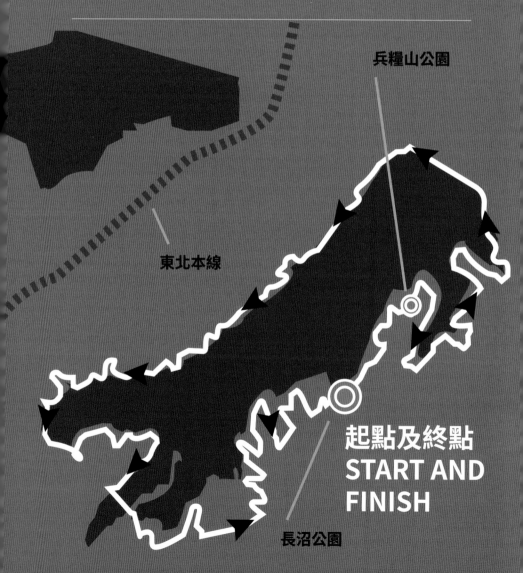

兵糧山公園

東北本線

起點及終點
START AND
FINISH

長沼公園

殊不簡單的
賽前派對

我先後於二〇一六及一八年，兩次參與日本東北風土馬拉松。「全城街馬」有個傳統，每年都會安排一次公司大旅行，到海外參加馬拉松賽事，既可建立團隊精神，培養大家投入馬拉松文化，更可參考外國如何舉辦馬拉松賽事。

二〇一五年，全公司一起參加首爾國際馬拉松，同事們分別參加全馬或十公里賽事。及後經好友莊曉陽介紹，二〇一六年，我們投票選擇了東北風土馬拉松，全公司組成十數人大隊，有同事、同事家人、朋友、合作伙伴，一同向日本東北進發。大會有全馬及半馬兩個組別，我參加了全馬。二〇一八年三月二十五日，我再臨日本，主要是應主辦人竹川隆司先生邀請，參與開幕禮和半馬賽事，並帶同香港特色美食，於馬拉松嘉年華給其他日本及各國跑手享用，為他們打氣。

東北風土馬拉松於日本東北地區登米市舉行。香港直飛東北的航線不多，可選擇先到東京或大阪，轉內陸機到仙台，

再轉乘火車及巴士到登米。亦可先到東京，轉乘新幹線到栗駒高原（くりこま高原）站，再轉乘計程車或巴士。愛自駕遊的，可由東京北上直駛登米。如選擇火車來回，或計劃了幾天的火車旅程，可考慮於機場購買「JR 東日本鐵路周遊券」可於限期內自選五天任意乘搭，價值二萬日元，單計來回東京仙台的兩天已經有賺。

二〇一六年，抵達登米，一望無際的稻米田映入眼簾。蔚藍青天，遠眺小火車駛過翠綠稻田，電線竿點綴，樓房農舍疏落，一派鄉郊氣息。登米市是個農業旅遊小鎮，即使在市中心，建築物亦不過十層，街道整整有條，行人稀疏，一片寧靜氣氛。

如果你有參加日本馬拉松的經驗，你可能會期待大會安排的博覽會，既為賽前物資作最後準備，又可搜購設計精美的特價跑衣、跑鞋、風褸等，但在登米你會失望。這處不

如東京、大阪等馬拉松附有大型博覽會，但賽前的風土派對卻獨一無二，令人難忘。

一些海外馬都有個傳統，於比賽前一天晚上舉行「意粉派對」，跑手可盡情享用簡單意粉，為明日的比賽儲備充足澱粉質，一眾跑手亦可順道交流，是個很不錯的活動。一般來說這些意粉派對會十分務實，以「儲碳」為目的，吃罷後都會盡早回去休息。而風土派對卻正面挑戰這個傳統。

今年的派對在一間酒店宴會廳舉行，走進會場近入口處，陣陣酒香撲鼻，先聲奪人。一列長枱，一張張熱情笑臉正向我推薦數十款當地生產的清酒。等等，我拒絕。旁人問為什麼，是為著明天馬拉松比賽嗎？說實話，要認真比賽，跑得好成績，前一天喝酒是有點不適宜，但是我又怎會放過機會！不是不喝，而是我選擇先喝杯新鮮生啤酒，先讓喉嚨清爽一下。

宴會廳不少跑手已經進場，大家有說有笑，好不熱鬧。主辦方、政府單位、食品酒水供應商、義工等都濟濟一堂。大廳中央放著十數張長方枱，分開齊整排列，沒有椅子，枱與枱之間有充足空間，跑手可隨意穿梭走動，創造自由輕鬆的環境。大廳兩旁擺放著不同的食物，大家可隨意挑選後，拿回長方枱「立食」。

「儲碳」行動立即展開，我走到旁邊細看，原來所有菜餚都是使用當地食材。先嘗試登米產的蔬菜沙律，由農家「穗野家」提供，新鮮直送，爽脆的口感令人食慾大開。豚肉代表有「蓮沼養豚」，用上登米市「澤之泉」的酒粕烹調，柔嫩美味。還有宮城縣「伊豆沼農產」的「伊達赤豚」，令人食指大動。極上的更有登米產和牛，甘香油脂一試難忘。登米也是知名的產米區，提供最美味的澱粉質。派對還印刷宣傳單張，詳細列有每款食物的產地，誰家哪戶，獨特之處，一覽無遺。

頃刻間，我已是一口和牛、一口清酒地大快朵頤中，將明
天的馬拉松拋諸腦後。味蕾聚焦不同釀造廠的清酒分辨味
道，思緒則集中挑選下一款品嚐的美食。突然鼓聲起動，
日本傳統太鼓表演是也。表演者穿著傳統白衣紅帶，自信
的眼神，硬朗的動作，瀟灑利落。戰鼓雷動，一眾戰士如
箭在弦，不如現在起跑吧！接著，不同色彩民族服飾的舞
蹈員走出，有男有女，不同年紀，是當地民族舞蹈表演。
舞蹈一項接一項，節奏感澎湃，表演者盡情投入，熱誠率
動人心，跑手都不由自主地在台下舞動，全場狂歡亂跳。
明天還可跑嗎？

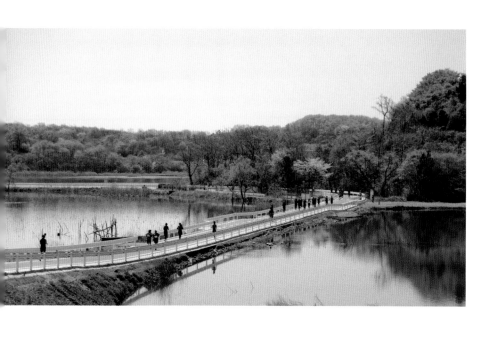

東北「不正經」馬拉松

早上天氣清涼，微風吹去昨天的酒氣。於山丘望下，整個會場盡收眼底，東北風土馬拉松就是於長沼フートピア（Futopia）公園舉行。前方一望無際的湖泊就是長沼，跑手將繞著湖畔走，半馬一圈，全馬兩圈。湖邊是翠綠草地，有一列列的白色帳篷，是馬拉松後的嘉年華攤位。遠望，舞台及粉紅色的終點拱門已經準備就緒。

不少跑手都是早上才領取選手物資，包括號碼布、跑衣等。大會十分細心，旁邊枱上有不同國家的國旗貼紙，你可自行挑選貼於號碼布上。號碼布上更預留空位，枱上備有顏色筆，跑手可畫上自己名字等，讓沿途打氣人士知道怎樣稱呼你，安排窩心。

我們全公司大隊十數人，熱鬧地取過號碼布，都趕

忙發揮創意，粉飾一番。我在號碼布上畫上「全城街馬」，不知日本語是怎樣發音呢？好讓我聽到打氣聲也懂反應。

擾攘過後，我們找了個草地，圍圈準備。不是拉筋，而是化裝（cosplay）。聽說這個馬拉松的跑手都「不正經」，喜歡奇裝異服，把自己化裝成特別的造型。

環望四周，有鋼鐵俠、音樂浪人、豹紋美人、龍貓、龍珠的悟空、龜仙人、有翼天使等，超乎想像，日本的化裝術與認真程度果然名不虛傳。

我先穿上正常的跑衣跑褲，外加一件毛巾布料的連身厚衣。整件鬆身黑衣從頭包裹到腳，除臉孔和手掌外露，就只能看到跑鞋。頭部是連衣帽，頂頭有兩隻外露的屁股位置有條小尾巴，化身成一隻紅色小角。黑衣後面近屁股位置有條小尾巴，化身成一隻紅色小「可愛」的黑色小鬼。晨早天氣清涼，

黑衣穿上後感覺十分舒適，溫感良好。其他公司成員亦有全身粉紅色的傻豹、獅子頭、長了尾巴的「貓兒」等。這一切都抵觸傳統長跑的穿衣智慧，什麼透氣排汗，什麼輕便為主，一概不理。目測有一半的跑手都作了不同程度的裝扮，彷彿大家是在參加化裝舞會，不是馬拉松比賽。其實穿著這些服飾，真的能夠完成全馬或半馬嗎？

全馬先出發，將繞湖跑兩圈，心想跑第二圈時會否感覺沉悶？還是跑過一圈後再算吧。從湖邊起步，左旁是廣闊的湖水，湖上水草點綴，遠處是山崗，人群七彩的服飾形成彩帶，圍著湖邊，構成一幅美麗的鄉郊圖畫。陽光柔和，為想像不到的挑戰展開序幕。

天清氣爽，雖然我穿著整件毛公仔連身衣，但只是

1

2

1 龍貓都跑馬拉松！

2 日本馬拉松的裝扮可能比跑還要認真。

起步階段，腳步輕快，不知不覺便跑到第一個補給站。工作人員以親切的笑容，熱誠地遞上能量飲品。隔鄰的一排杯子，不是水，是青森蘋果，以牙籤串著的，雖然只是一口，但清甜可口。跑著跑著，第二站又到，我沒有看距離，這麼快又到補給。跑著跑著……不，是當地的特產海藻。跑著跑著，一群跑手圍著帳篷不願走。是味噌湯，還有麵包、蔥段等放湯，喝下，精神一振。東北風土馬拉松是以補給食物聞名，每站都有當地不同的特產食品作補給。

跑手一直跑著，卻不禁期待，究竟下一站是什麼食品呢？

轉彎，樂聲飄揚，是二十人大隊樂隊，在湖邊不停奏樂，為跑手打氣。直跑，經過湖邊小屋，門前坐著幾位老人家，和藹可親，一派慈祥地向我們揮手。我走過時，她們都指著我大笑起來，噢，我

忘了我是裝扮成「小黑鬼」。可以逗趣老人家，感覺很好，很溫暖。遠望，又是另一個補給站，有兩個得意可愛的小女孩正為跑手遞上特產食品，站內亦有穿著傳統服裝，頭上盤了和風大髮髻的婦人。近看，湖邊有牛棚，原來這就是著名的登米和牛產地。想著將可一嚐登米和牛，差點忘了這是個馬拉松比賽。

頭盤冷食醬油蠔，主菜伊豆沼農產豚肉腸，主食宮城縣南三陸町的味噌湯蕎麥麵，餐飲甘酒，甜品為芝士蛋糕，這不是晚餐的美味菜單，而是我跑著的補給動力。不經不覺走過半程馬拉松，已經享用了十款東北地區美食。全馬總共有二十款美食，期待，餘下的十個驚喜。

早上十一時許，陽光變了樣。由溫柔少女，輕撫臉

```
    1
  3   2
```

1　可愛的小義工。

2　精美可口的美食補給。

3　賽後的嘉年華還有更多美食提供。

龐，變成活潑男孩，熱烈激動。烈陽照耀，氣溫急升，估計室外攝氏二十多度。穿著密不透風，只有臉孔外露的公仔衫，身體沒有汗珠，因汗水已呈現瀑布狀，將皮膚、跑衣和公仔衫黏在一起。原本只是微重的公仔衫，現在卻感覺非常沉重，擺手尤其吃力，兩腳褲管磨擦，影響活動。體內散發出來的熱溫與汗水交織，化成蒸氣壓迫在衣服內，我像一個燒烤爐內的煨番薯。感覺衣服內的氣溫像攝氏三、四十度，為什麼我在自製沙漠的比賽環境呢？正常地享受美食不行嗎？

跑到湖邊橋頭，看見其他跑手以水灌頭，內心有股魔鬼衝動，想將連身衣脫下上半身，或掀開頭頂的連身帽，澆冷水消消氣。最後，個人執著卻決意裝扮到底。經過補給站，工作人員都示以敬佩眼神，我也許是為了這點無謂的虛榮感而堅持。自我安慰，正面投射，事實上可能工作人員正在取笑這個傻瓜。我由原本輕鬆享受、沒有壓力的心情，變為作戰狀態。

我開始專心，不停提醒自己要多喝水，多喝電解飲品，補充大量流失的水份及鹽份，避免脫水，減低中暑和抽筋的機會。心態上，我用了轉移視線大法。湖面波光粼粼，湖邊蘆葦，湖上小渡，樹影婆娑，長沼公園風景幽美，路況只有小起伏，以馬拉松賽道而言十分合適。唯一美中不足便是全馬要再繞湖一圈，重複路段，幸好大會特意於第二圈時安排另一系列補給特產食物，而我亦不知不覺間跑到登米和牛站！雖然只是一小口，但於馬拉松賽事中可以品嚐登米和牛，又確實是珍貴的經驗。

風景、美食、沿途的打氣、跑手們的裝扮，不斷地

帶領我跑到終點。看到地標的荷蘭式風車塔，已是終點在望之時。尾段較多上坡，居高臨下，可以看到近起點的嘉年華草坪。直走下坡，急轉左彎，跑到水平的草地，兩旁都是觀眾，打氣聲此起彼落。

「小黑鬼」在最後階段衝刺，很累，但享受在草地上自由奔跑、眾人向你揮手的感覺。最後的柏油直路，衝線。

走過粉紅色拱門，在不遠處的帳篷內，我已可即時印刷「完走」（日語的跑畢全程）證書。脫下頭上魔鬼帽，解開上身魔鬼衣，於烈日下仍覺清涼。工作人員送贈完走禮物包，重點是，有贈券可以免費試飲現場其中五款的清酒。美中不足是，試問如何於數百款當地不同釀酒廠、不同風格特色的清酒中挑選？現場還有數十個飲食攤檔，除清酒外，新鮮啤酒、關東煮、燒魷魚、燒豚肉、烤和牛等應有盡

一切由賑災開始

二○一一年三月十一日，日本有紀錄以來最嚴重的地震突襲東北地帶，引起的海嘯超過四十米高，覆蓋仙台地區。據日本警察廳報告，災難造成近一萬六千人死亡，超過六千人受傷，二千五百人失蹤。直至七年後的今天，區內建築物仍有超過十二萬完全倒塌，超過二十八萬為半倒塌狀態，近七十三萬局部受破壞。不少公路、火車、堤壩，乃至水電供應等基本建設受到嚴重破壞，影響幾百萬人的日常

有。舞台上熱血的音樂表演不停地為完賽跑手慶祝。我們一行十數人走在草坪上，一邊沐浴陽光，一邊喝著鮮釀生啤、清酒，品嘗海鮮精肉，這是馬拉松比賽嗎？而這麼歡樂的景象，竟源於一場震撼性的災難。

1
2

1　發起人竹川隆司先生。
2　作為項目聯盟，「香港街馬」及「街跑人」都親臨支持。

生活。海嘯更破壞福島核電廠，釀成核電意外，方圓二十公里，數十萬居民被迫疏散。世界銀行估計，是此災難的經濟總損失達二千三百五十億美元，令日本「三一一」大地震成為世界史上經濟損失最大的天然災難。

為此，竹川隆司先生與友人發起以馬拉松振興區內經濟，憑著馬拉松的特質，匯聚日本其他地區及世界各地人士參與，既可團結人心，亦有助促進旅遊業及經濟復甦。馬拉松那種永不放棄、堅毅不屈的精神，亦正好呼籲東北地區的居民接受失去的事實，鼓起勇氣重建城市，以正面態度重新投入正常生活。東北風土馬拉松得到法國梅鐸馬拉松的協助，銳意打造成為日本版美食美酒的快樂馬拉松。由最災難走到最快樂，東北風土馬拉松別具意義。

如參與東北風土馬拉松，千萬不要錯過宮城縣精彩而豐富的景點。賽後可到當地有名的溫泉，品嚐地道燒米餅、海鮮、和牛；去蠔場盡享新鮮即開生蠔，或參觀釀酒廠認識清酒文化；附近的松島在日本被譽為三大最美風景之一，亦不要忘記到訪地震遺址，感受災後重建的堅毅不屈精神。

最快樂的城市長跑

我於二〇一六年初嘗這歡樂的馬拉松，便決定將這感覺帶到香港。我們舉辦香港街馬的真正意義，是以輕鬆快樂的跑步活動，吸引市民大眾參與長跑，從中認識跑步的好處。因此由二〇一四年首屆香港街馬開始，已經訂下不以比賽為定位，不以追逐時間為目標。

我相信長跑，過程應該比結果重要。香港人實在太過以成績結果去做決定，功利本無可厚非，但如學習、興趣、健康等等，我們是否可以放開一點，享受過程？我認為長跑本身已是一種放鬆，無論是運動時釋放的胺多酚能令人有快樂的感覺，抑或是放空一段時間獨自思考，又可於跑步時與親朋交流，安慰心靈。太著意成績，除影響以上的獲益之外，更因心急於完賽時間，較容易增加直接或間接受傷的機會。又如果跑步主因是為成績，在成績難有突破時，不少朋友都較容易有放棄的念頭。我希望能推廣長跑成為一種興趣，只要有基本技術，長跑已經可以伴隨一生。

與東北風土馬拉松不謀而合，香港街馬亦希望能藉著長跑，令更多人了解當地文化。所以香港街馬跑經九龍東觀塘、牛頭角、九龍灣，甚或是土瓜灣，

亦嘗試於中環地標舉行，希望跑手認識社區，從而關心社區。每屆都會定下有關香港文化的主題，如玩具、飲食，除令跑手獲得獨特的文化體驗，亦鼓勵其他市民參與打氣，或於終點與跑手一同感受長跑及文化的躍動。

然而如此正面思維的活動，卻遇上「意想不到」的阻力。香港被喻為美食之都，二〇一八年香港街馬以香港及世界各國美食為主題，除提供基本的水、運動飲品、香蕉、巧克力、餅乾外，還有一口鮑魚、牛柳粒、雞肉乾、咖哩魚蛋等。我們更邀請東北風土馬拉松與香港街馬結成姊妹長跑聯盟。在長跑或馬拉松比賽補給站中，為跑手提供特別美食其實不是新鮮事，除東北風土馬拉松是佼佼者之外，在其他的日本地區賽如京都、名古屋、山形，甚至我親身跑過的世界六大馬拉松之一的東京、紐約等都有悠久歷史。但香港貴為國際大都會，竟然在這個

二十一世紀，仍然有些政府部門及專業人士聲稱，不認真、影響跑步表現。我不知道那比手指頭還小的一口鮑魚怎樣難被消化，如何足以影響你的表現。其實，進食這行為本身已經佔用了時間，是否值得花上這幾秒去享受美食，跑手卻擁有絕對自由，純屬個人選擇，亦不會影響其他選擇全力追求比賽時間的跑手。

更「特色」的反對意見，竟有批評這些食物為危險，嚴重的可能引致死亡！地球也真夠危險！我們排除萬難，據理力爭，力排眾議，在多番堅持及協調下，終於勉強推行，但仍需要退而求其次，將所有食物切細，魚蛋分半，更於跑手攻略及補給站加上「警示」訊息，提醒跑手安全進食。我們這群城市大人，連小童也不如。

我尊重認真追求時間成績、不斷突破自己以獲得成功感的跑手，亦喜愛認真享受跑步過程的跑友。我們既可縮短完賽時間，亦可增加享受時間，這是自由自主，應以開放的態度接納。也許我們要學會面對新事物時的態度。舊制安全，但不應窒礙創新。

是不斷提出質疑反對，還是積極找尋解決方法？香港街馬的美食安排其實不是很創新，只是香港以往沒有，由我們帶入而已。假如引入這般簡單的新事物也需使出「洪荒之力」，要變革、真突破、求創新，談何容易！香港以一塊彈丸之地，能有過去的成功，不就是因為有一個鼓勵創新的環境嗎？

總長	42.195 公里
舉辦日期	每年 3 月
合適跑友	有完成半程馬拉松經驗，喜愛新奇獨特的旅遊體驗的跑手。
報名方法	於大會網站報名，約半年至九個月前開始報名，先到先得。
參考資料	http://tohokumarathon.com/en/

裝備

1 | 透氣跑衣，山區天氣變化難測，需要帶備可應付不同天氣的衣物，留意當天的天氣預報
2 | 路賽跑鞋
3 | 防曬用品包括太陽眼鏡、太陽油、防曬唇膏等

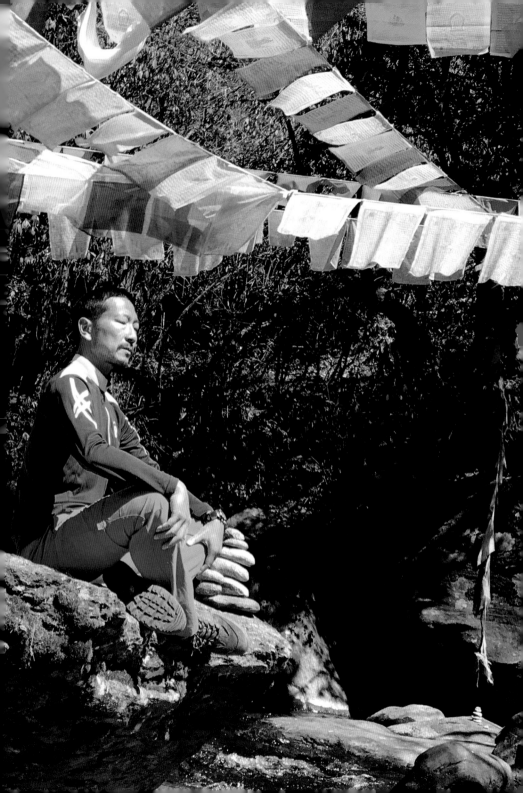

12

不丹國際
馬拉松
快樂人生的啟發

跑遊不丹十天，行程包括：不丹國際馬拉松、走遊山野四天、農村體驗、攀走虎穴寺等。沒有刻意鑽研為何這是快樂的土地，感覺卻自然滲透。不丹人的自然快樂，沒有想像般自然，如何尋找快樂？或許，在你手上。你現在快樂嗎？

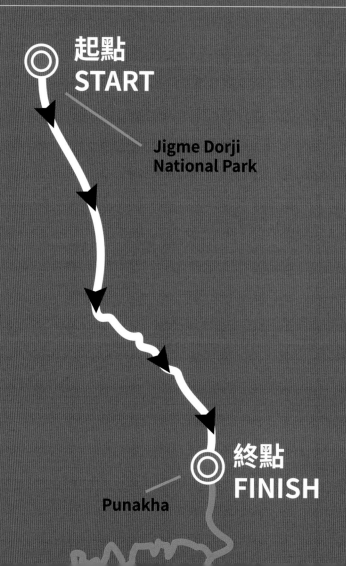

起點
START

Jigme Dorji
National Park

終點
FINISH

Punakha

不丹·不凡

不丹，很多人都不知在地球的哪個角落。是馬來西亞還是中東附近地區？只知它是發展中國家，位處山區，面積細小，與印度及中國西藏接壤，以藏傳佛教為主導，被譽為世上最快樂的國土。這稱號，得來，不只因宗教令人內在平靜、不只因發展中而對物質要求較低、不只因與世隔絕的純真、不只因接近大自然令心境祥和。

雖然鄰近印度及中國西藏，但對大部份遊客而言，航空都是較方便的交通手段。在香港出發，一般是經泰國曼谷再到不丹帕羅（Paro）。不丹是在山上建立的小國，帕羅則是在山群中的小城。帕羅機場位處海拔二千多米的山中，飛機必須飛過峽谷間的縫隙，以目測檢視環境降落，不可依賴電子儀器的幫助，世界上不多飛機師有這樣高超的技術。

馬拉松是在不丹前首都普那卡（Punakha）舉行，由帕羅出發要四小時車程。車沿山邊小路進發，雙程線，良好的

石屎路，車速卻在六十公里以下，我問導遊 Tashi 這是高速公路嗎？答案是：「當然」。到達普那卡，又是山谷中的城市，但卻比帕羅大幾倍。沿途建築只有三四層，高不過五，大部份都是藏式。首都最能代表一個國家的發展程度，單看這個前首都的「大廈」高度，不丹的確是不折不扣的發展中國家，但街道卻井井有條，非常清潔。

普那卡宗（Punakha Dzong），是普那卡最重要的古蹟，一座現在仍然運作的古廟。「宗」是藏傳佛教的一種建築形式，導遊譯作「城堡」。普那卡宗是馬拉松的終點。它位處父親河和母親河交界的河口三角，坐擁天然護城河，城堡旁圍繞著春天氣息的綠樹。由城市街道走過古橋，進入普那卡宗，古橋兩端都是藏式建築的城樓。Tashi 特意披上一條米色的圍巾，是當地人對進入寺廟的尊重，而一般僧侶的圍巾是紅色，高僧、帝王是黃色。觀察 Tashi 的參拜，雙手合十，口中唸祝禱詞，低首，跪拜，頭貼地，起身立正，

重複三次，一氣呵成，熟練流暢。廟堂看守的僧人會向善

信手心倒上「聖水」，喝下有點苦澀草藥味，Tashi 謂對身

體有益。

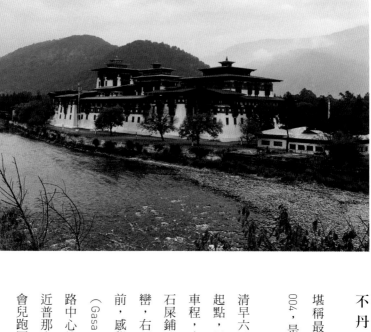

不丹國際馬拉松

堪稱最融入大自然的路跑馬拉松。我的號碼布是004，是第四位報名的嗎？

清早六時，由市中心乘車到海拔三千多米的山區為起點，是大會為跑手安排的單層巴士，約一小時的車程，由黑漆到日出。由城鄉進入山中，沿路多是石屎鋪路，路況沒有想像般顛簸。左邊為不斷的山巒，右面是懸崖，崖下是河流。車子以慢速緩緩向前，感覺上坡較多。聽說車是由普那卡向西北加薩（Gasa）的方向行駛，將於加薩前二十公里左右的路中心停下，為馬拉松起點。跑道沿車路折返，到近普那卡市前繞道入城，終點為普那卡宗。心想一會兒跑回來是向下為主嗎？應該是容易的馬拉松。

到達起點，感覺十分清涼，體感只有大概攝氏十度，幸好大會有行李託管服務，極度怕冷的我穿上薄羽絨仍感寒凍，等待最後一秒才脫衣寄存。大會在山間架上兩個小帳篷，原來是臨時廁所，在泥地上掘洞那種。

雖然是「國際」馬拉松，但全馬只有一百三十八位跑手。另外有二百八十一位是半馬跑手，起點比我們前了二十一公里。這個馬拉松是相對較多外國選手的，有來自不同歐洲國家及日本，比較多的是印度。聽說以前冠軍及前列都是由當地軍人壟斷，之後大會不准他們參加，他們只好轉戰六月於現時首都廷布（Thimphu）舉行的馬拉松。

由於起步點跑手不多，我這「二打六」亦可擠在首排等待出發。八時起步，沒有特別儀式，但起點的

充氣拱門後有一列女學生為跑手打氣，帶來意外驚喜。沿路河川相隨，山間鳥語，兩旁樹蔭連綿，沒有壯麗風景，但路況良好，身處山野卻感到安全的氛圍。怕冷的我加速以保暖，而且大體上賽道向下，便放膽力衝。不到一公里，感覺十分氣促，心臟微痛，頭輕暈眩。原來忘記起步點位處海拔三千多米，跑太急容易產生高山反應。有之前香格里拉超級馬拉松的經驗，臨危而不亂，我調慢步速，加深呼吸，漸漸適應下來。如不丹人所說，空氣是免費的，但能夠呼吸已應感恩。

賽道主要是馬路，由起點海拔三千多米到二千米的普那卡終點，理應容易，但除開始的一段以下坡為主之外，往後的都是上坡下坡，沒想像般輕鬆。陽光穿雲透頂，山間的霧氣開始蒸發，跑在其中，如入迷霧。沿路經過村落，簡樸的木屋，牛群可隨意

沿山路走來走去。大會於約每五公里安排補給站，於大站還有當地學生列隊打氣，富民族色彩的服飾，熱烈積極的笑容，重新提醒你正身處不丹。

過了兩小時後，高度下降至近二千米，烈陽正盛，溫度升高，感覺像攝氏二十多三十度，跑起來倍感吃力。平衡心理，風景卻愈見明媚，少了樹叢的遮擋，可眺望河谷的蜻蜓。一直向下，到了河邊，大概海拔千多二千米高度，藍天無雲，碧水白浪，背靠山巒，對岸有傳統特色建築點綴。

跑了三小時二十分，到了河邊的補給站，喝水後突見站頭有牌指示，為三十九公里點。不會吧，只餘三公里多？我豈不是可衝擊三小時四十五分？難以想像！不多想了，還是盡力跑了再算。轉了大彎，跑過最後的接駁橋，過岸後一直跑入市中心便是終

點。可是最後的路是不停上坡，腿肌繃緊。十五分鐘後還未見終點，卻跑經學校區，小學生跟我一起跑著，雖然只是十幾步，感覺仍然窩心。又五分鐘，左腿突然一抽，大事不好。唯有停下一拉，再以慢速一起跑。太可愛，眼泛淚水，是被孩童的天真觸動。不可停下，不可在這時再抽筋。腳要放鬆，心情要平靜，望著小孩，暖流灌注。終於他喘噓噓的放手停下了，合照後再次起動，心想，我要一口氣衝過終點。

走前行，走順後再跑。奮戰中，右手給抓著，原來是其中一個漂亮的小男生，努力地拖著我，跟上步

見到普那卡宗，原來的牌坊變成終點拱門，Tashi及司機 Phuntsho 正在路中心向我揮手。最後一百米，衝線，時間為三小時五十七分，是我個人第

```
    1
3   2
```

1 可愛的民族打氣隊，你又怎能停步？
2 有幸與不丹奧運委員會秘書長 Sonam Karma Tshering 會面。
3 我的有型導遊 Tashi 及司機 Phuntsho。

二最佳馬拉松時間（第一是於首爾國際馬拉松跑出的三小時五十六分）。004號碼布是有玄機的，我竟然SUB 4（在四小時內完成全馬），說來慚愧，這在人生暫時只有兩次。最驚訝的，是我竟然是第二十名衝線的跑手，雖不算什麼，卻自得其樂了整天。

賽後黃昏，大會安排頒獎典禮及營火晚會慶祝，除主辦的不丹奧運委員會高層外，高僧、市長、軍官亦到場致詞頒獎，不丹山區的民族舞蹈表演穿插其中。大會十分慷慨，儀式後便是大食會，而在四百二十九名跑手當中，二百七十七位來自十八個國家的外國跑手更可以免費參加。不丹國際馬拉松到此完美結束。

瘋癲大神

馬拉松後一天，我到了附近的切米拉康（Chime Lhakhang），意思為「沒狗的寺廟」，是用來紀念一位瘋狂的高僧竹巴袞列（Lam Drukpa Kuenley）。他因為古怪的普渡行徑，被稱為瘋癲之神（Divine Madman）。

車停在寺廟前的村口，進入後發覺有點不對勁，家家戶戶的外牆都畫上陽具，且色彩繽紛，還有噴火噴魚的效果，像是火山怒吼。一些更在頂端畫上眼口笑臉，不是邪門異事嗎？穿過民居，商店竟有木製的七彩陽具發售。細問導遊 Tashi，原來屋外的陽具圖畫是用以辟邪，木製陽具則是紀念品，是吉祥物。而一切都由這位高僧的事蹟開始。

據說竹巴袞列曾向天引弓發箭，箭落在幾里之外的家戶，他便前往與那家女子行房，繁衍後代。因他浪蕩不羈，母親希望他早日娶妻，成家立室，可是他竟特意迎娶一個比他年長許多的老婦。母親力勸下，他竟討價還價，要求除非母親跟他行房。此事敗壞道德，有亂倫常，但經他不斷遊說，其母無可奈何答應，唯一要求他不可告人，嚴守秘密。而事後他卻公告天下，即使旁人嘖嘖稱奇他仍樂此不疲。

有回他走過村莊，見一家庭爭執，他竟不問情由將那兒子推下河中，眾人為之嘩然，但原來那男孩是妖魔化身。他亦曾將一隻妖魔化身的紅色大狗，以佛塔降伏在山崗上，其追隨者於是建造了切米拉康以讚頌其一生的功德。傳說他以陽具的法力降伏妖，後世亦以此圖畫保護家宅平安。現代人聽罷感覺神怪，但如 Tashi 所說他們卻深信不疑。

撤除傳說，遊人可慢步走過民居，然後盡覽整個田間，掛滿五色梵經，佛塔旁插上藏文旗竿。村莊依山而建，而寺廟則座落於山崗上，遊人善信必須走上數十梯級方可進廟。廟內除供奉著竹巴袞列外，廟堂前還放著一個三尺高的巨型木製陽具。原來世界各地都有家庭到來，手拿巨型陽具圍繞寺外走三圈，祈求生育兒女，據說十分靈驗，多年不育的例子都能解決，廟內更有相簿收藏由世界各地寄來道謝的相片，信不信，由你。

另外，原來不丹人是可以一夫多妻和一妻多夫，且眾妻可是親姐妹，眾夫可是親兄弟。現在於城市已較少發生，只有偏遠山村仍然奉行。奇風異俗，大開眼界。

降虎佛祖

不入虎穴，未到不丹。不丹有名的塔克桑寺（Taktsang），有虎穴寺（Tiger's Nest）之稱，建於帕羅一座高山的崖邊，遠望如懸浮空中的寺廟。相傳藏傳佛教的蓮花生大師曾騎著猛虎到來，跑上山崖，其後信徒在此地建寺廟供奉。

上山需一至兩小時，上坡石級是對體能的大挑戰。

遊人可選擇騎馬而上，但亦只到山腰地點，必須以汗水體力走完餘下的半程。其實大可慢步拾級而上，偶爾回望帕羅，豁然開朗。不一會你可眺望崖壁，虎穴寺就在頭頂。寺廟是由數個廟宇組成的廟群，伏在山崖邊旁，蔚為奇觀，鬼斧神工。難以想像以當年的工具，在如此險峻的山勢，如何能成功建造。遊人於廟門前脫鞋後，便可入內參觀不同的

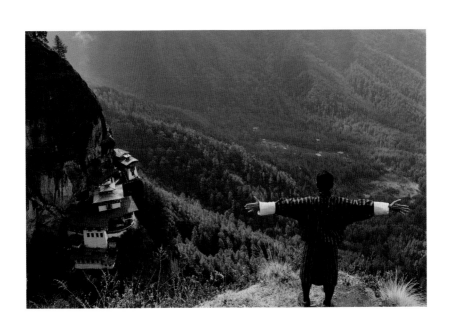

廟堂。廟內四壁都是泥磚建造，但地面卻是由天然大石組成。從石隙中看下，隱見石下的山洞。

Tashi帶我走上比虎穴更高的寺廟，人在崖邊，雙手張開，從上望下虎穴，遠眺巍峨山群，陡峭峽谷，陽光明媚，暖風吹過，是融入自然，是靈神合一。

此刻，腦內放空，什麼都不用想。

尊貴難忘的山系旅程

四天三夜的龍之山道（Druk Path Trek），是不丹熱門的四天行山路線。由帕羅出發上山，繞大圈到首都廷布為終點。山上經歷春夏秋冬，原來枯綠的平原，一夜間染滿白雪。正埋怨寒凍時，冷雪卻為山峰添上美麗。重點是我一人走山，竟有一位嚮導、一位背午餐、一位馬夫、一位廚師隨行，六隻馬驢

背負營帳、食物等，我只需背上自己四日三夜的衣服用品，皇帝式走山享受。

帕羅是海拔二千米的山城，由此出發，第一天要攀上三千多米高。起點由 Damchena 開始，與馬夫、廚師和腳夫匯合，連同 Tashi 及三隻馬三隻驢，這個安排真是浮誇，一人行山，四人招待，六隻動物搬運，總共十個「單位」服侍我一人？

走著，只有 Tashi 和腳夫與我同行，其餘大隊則走捷徑到今晚的營地。走到山腰，是午餐時間。我曾到過尼泊爾行山，沿途都是木屋旅舍及餐廳，但不丹的山林是沒有餐廳的。腳夫從沉重的大背包中取出膠地毯、舊式大暖水壺、大飯壺。沖起熱茶，從大飯壺內端出五個金屬飯盒，三餸二飯，我從未嚐過這樣禮遇的行山午飯，怪不得需有腳夫隨行。

午後走到營地 Tshokam，背靠山巒，面向群山，大片枯綠色草坪，數星期後將鋪滿綠草。現在是初春時份，正值旅遊旺季的開始，四野無人，整片草坪看來就只有我家一戶。大隊已經到達開始紮營，連工作人員的大營，一個內附餐桌及兩張餐椅的飯連工作人員的大營，一個內附餐桌及兩張餐椅的飯容強大。除 Tashi 和我有獨立營帳之外，還有廚房營，一個為我獨享、內附坐廁板的廁所營。

飯前我坐在戶外看書，喝著帶上山的不丹紅酒，像拍攝旅遊特輯。天黑黑，晚飯開始，三餸一湯，白飯任裝，很難想像在森林和原野，竟有這樣認真的家庭菜餚。晚飯中，腳夫突然端上整隻燒雞，直立上碟，竹籃。晚飯中，原來單是調味品的大樽小瓶已放滿一大當中一把長刀支撐。我問在這個山頭是怎樣弄的！驚魂未定，晚餐後竟有整個焦糖蛋糕，是現烤的，蛋糕上還有五寸高的拉糖裝飾。飯後，睡營內已準

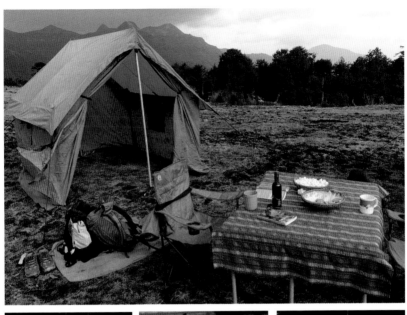

	1	
4	3	2

1 露營中的品味，當然是在陽光下看書喝酒。

2 晚飯是豐盛的三饌一湯。

3 在荒郊野外，竟然有如此燒雞。

4 甜品竟然是焦糖蛋糕。

備地毯、床墊、睡袋。這是「野」遊？

夜深，外面刮起大風，一覺醒來，整個營地鋪滿白雪，營帳頂部給積雪壓歪。晨光初現，映照雪地微黃，馬兒驢兒仍在睡著，環境寂靜得只有風聲。不由自主地繞著營地悠走，享受無價的靜思。清晨的第一杯茶於不丹人的生活來說極具意義，他們稱作 Morning tea，在家庭中，後輩會為父母親準備「早茶」。早餐過後出發，今天要走上海拔四千米高。

午後開始下雪，天氣愈見寒冷，身心抖顫。走在雪地上坡非常費勁，加上身處海拔三千多米，不停喘氣抽搐。走到四千米處狂風大雪，天佈黑雲，陽光被遮蔽，美景給掩蓋，暗怨倒楣。還好不大霧，遠處山頂鋪上雪霜，映襯灰黑山石，倍感仙意。

抵著風雪，走過高峰，往下就是漂亮的山中湖

1
2

1 小騾，感謝你的幫忙。
2 早餐也是大陣容。

Jigmelangtsho，湖被群山環抱，風雪雲霧下，景物都只有黑白灰，淒美動人。Jigmelangtsho 是聖湖，遊人不可大聲喧嘩、污染湖水或游泳戲水，否則會帶來厄運。這是我們的午餐地點，餐後腳夫到河邊捉魚，水很冷，但竟給徒手捉到一尾小魚。Tashi 亦加入戰團，在冰凍河水裡赤手摸魚，兩個三十多歲的大男人玩得不亦樂乎。我在河邊靜看，拍照，看見兩個鄉間小孩天真的笑容。快樂就是這樣簡單。

往下走，是更細小的湖 Janeytsho。「Tsho」音錯，是不丹語「湖」的意思。我獨自走過小河，到達湖邊，前方是湖邊碎石，深灰色的湖水，與灰褐色的環山連成一體，水平如鏡。

風聲忘吹至

河水聲不見

寂靜鳥無聲

鳴聲引入耳

站立湖邊，閉上雙眼，享受數分鐘的靜默。平定心神，緩緩呼吸，感受無思維的空間。空氣在淨化我體內的雜質，平靜淡然原來可以如此引人入勝。

晚宿於 Langrithang 營地，位處山谷，群山環繞，風勢減弱但仍寒冷。翌日天氣回暖，光明大地令人心曠神怡，皮膚享受著和暖的溫度，終於捱過風雪雲霧的霉運。白雪融化，連山頂的白帽也變回山頭啡綠的原色，走得舒適但風景卻不如前兩天的秀麗。原來最好的就在手中，懂珍惜，便快樂。

走過 Tshelung Nye，是不丹聖地，遇上十多位喇嘛正在數個獨立廟室禪修。不丹有很多人愛禪修，而

1
2

1 午餐的美味在於大自然、湖景和河水聲。
2 導遊和腳夫樂在徒手捉魚中。

且動輒以數月或數年計，他們對時間的觀念、生活的節奏，與城市人大相逕庭。我亦於一小廟室中初嘗靜修滋味，但在十分鐘之間，我心太亂，未能放空。晚宿於 Tshelupang，位處首都廷布外圍的小村落側，看來已近終點。走過 Phumola 山頭，到達最後景點 Phajoding 修道院。一群天真的小和尚，身穿蜜餞餞紅色的佛袍，在院裡走來走去，有的正與貓咪玩耍，有的在打羽毛球，有的在金字屋簷上滑走，氣氛輕鬆自若，不是印象中修道院的嚴肅。下山，不捨，到達 Motithang，已是廷布，司機 Phuntsho 以快樂的笑臉迎接。

不丹人平均月薪不過二三百美元，但全國國民沒有一個乞丐。村落整潔，垃圾很少，普遍乾淨，與一般發展中國家的印象不符。四十多年前第四代不丹國王提出，不應以國民生產總值（Gross National Product）去衡量國家是否成功，而推行重視國民快樂總值（Gross National Happiness）的政策來管治不丹。所以很多的國家行政決定，都以會否影響國民快樂為判斷基準，果斷地平衡了快樂政策與經濟發展。亦會由文化教育著手，人民自小就被培養不同的價值觀念。

水力發電是不丹最大的經濟來源，主要為印度供電。其次便是旅遊業。政府會向每位外國遊客徵收每天二百五十美元的稅款（淡季為二百美元），除賺取外匯，亦可補貼環保及其他國家開支。難怪不丹可以控制遊客數量於適當的水平，且到不丹旅遊比較昂貴是有道理的。聽說不丹政府本可像其他發展中國家般，建立工廠，為先進國家提供廉價勞動力，但最後為保護環境決定放棄。不丹視環境為人民持續生活快樂的重點，亦全力地、策略性地體現

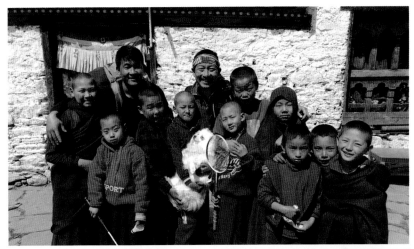

```
        1
    3   2
```

1 可愛的小喇嘛。

2 當地的禪修聖地。

3 古老民居體驗，特色風味餐。

在國家治理上。

不丹人的快樂，不只因宗教、不只因不殺生（他們也有不少是吃肉的）、不只因太純真、不只因接近大自然，可能還因為注重個人內在意識，可能還有國家政策，可能是所有的總和。人一直在尋找快樂，你，快樂嗎？

1
2

1 難得的悠閒，其實平常都可以。
2 與導遊及司機比試當地十分流行的箭藝。

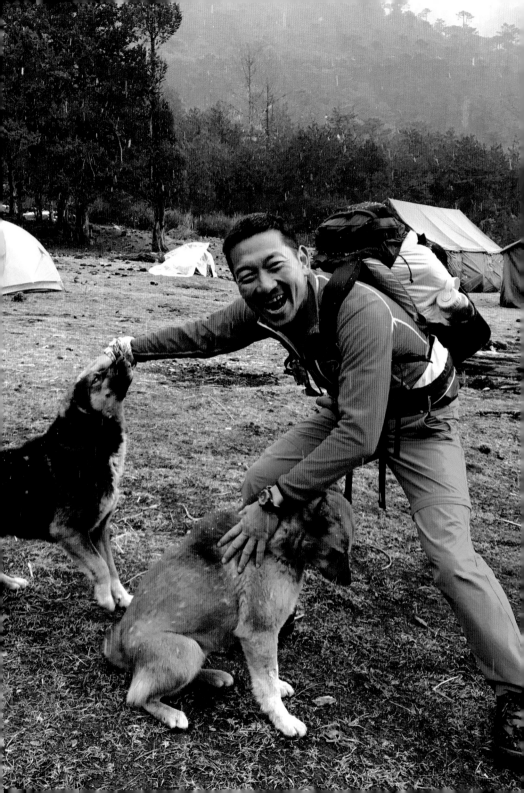

總長	42.195 公里
舉辦日期	每年 3 月
合適跑友	有完成半程馬拉松經驗，喜愛新奇獨特的旅遊體驗的跑手。
報名方法	於大會網站報名，約半年至九個月前開始報名，先到先得。
參考資料	http://bhutaninternationalmarathon.com/

裝備

1 | 透氣跑衣，山區天氣變化難測，需要帶備可應付不同天氣的衣物，留意當天的天氣預報
2 | 路賽跑鞋
3 | 防曬用品包括太陽眼鏡、太陽油、防曬唇膏等

後記

首先多謝你的閱讀，如果有興趣了解更多有關跑遊世界及人生，歡迎關注臉書——「12馬‧跑遊7大洲—梁百行」。

跑馬拉松跟寫作有很多相似。

跑每一次都是一次旅行，寫每一篇都是，我像重新走過十二次旅程。

跑每一次都應以愉快的心情，寫每一篇文章心情都是歡愉，過程永遠是快樂。

跑步會令人有成功感，寫畢每一篇文章都是達到一個小目標，回望十二篇分享，深感安慰。

跑步是應該長期的練習，不是臨急抱佛腳；文章是應該長期的寫作，不是交稿時才趕忙。

跑步鍛煉的毅力，原來寫作亦必須堅持。享受過程，享受經歷。

快樂是這次《12馬》經歷分享的重點，尋找快樂的

心得，衷心希望大家能感受快樂的「技巧」。

感謝三聯書店、編輯李毓琪及寧礎鋒，給予我多一次能與讀者交流的機會。感謝竹川隆司先生、www. racingtheplanet.com、Wouter Kingma、陳世偵、Merida Cheung、麥凱玲、阿來協助提供本書部分相片。感激每一位於書中出現的朋友，是你們賦予馬拉松生命，增添跑遊的快樂元素。多謝矇兒貓咪，陪伴我多少個筆耕夜晚。

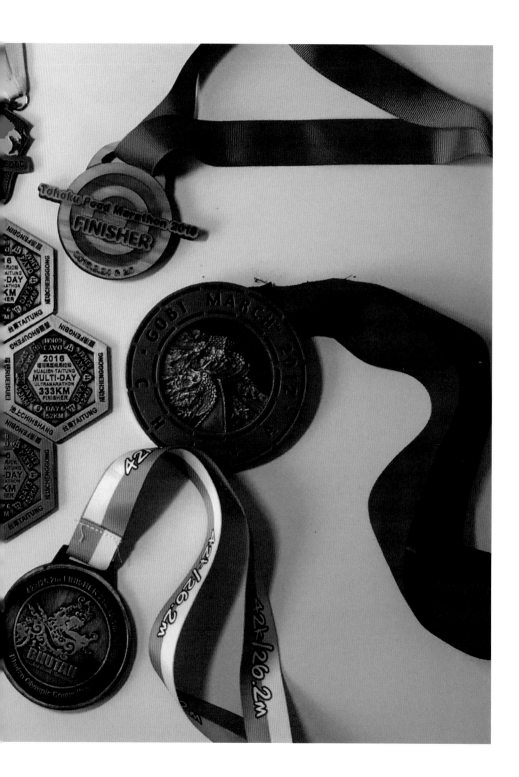

東超級馬拉松
Multi-day Ultramarathon
NOV.27-DEC.2

3
M
街行
◎ VIRUS ◎ VIRUS

2018 池上稻浪 馬拉
Marathon

4117
Leung Pak Hang

池上鄉公所
為您加油！

ortsBeauty
◆◆ KOSÉ
金城特馬

24
ROC
ROC
ROC
ROC

馬マラソン
ISHIGAKI·ISLAND MARATHON

324
60C7E0

asics

7074
ANDES
LEUNG

N° Secours : 05 56 59 17 29
www.marathondumedoc.com
32° Marathon du Médoc

BIS ▲ 三菱商事

Leung

🌧 Bhutan International
Marathon

5th Bhutan International Marathon
Punakha, Bhutan
3rd March, 2018

004

조선—평양

1182

NAEGOHYANG JOINT VENTURE CO.

2016
Hualien-T
333+45KM

1-53K	193
2-53K	193
3-60K	193
4-63K	
5-52K	
6-52K	
7-45K	

梁

VIRUS

Sports Beauty
◖◗ KOSÉ

324

ROC
ROC
ROC
ROC
ROC
ROC
ROC
ROC
ROC

Run City
City
City
City
City
Run City
City
City

全城街馬

Run Our City
Run Our City
Run Our City
Run Our City

3

石垣

Leung Pak Hang
フルマラソン男子 (S)
R50C7E0

コメント：

全城街馬

1288

フルマラソン　スタート
ニックネーム

NOMURA

Ande

12 馬・跑遊快樂人生

作　者　梁百行

責任編輯　寧礎鋒

書籍設計　Sophie Bean、麥穎思

出　版　三聯書店（香港）有限公司
　　　　香港北角英皇道四九九號北角工業大廈二十樓
　　　　Joint Publishing (H.K.) Co., Ltd.
　　　　20/F., North Point Industrial Building,
　　　　499 King's Road, North Point, Hong Kong

香港發行　香港聯合書刊物流有限公司
　　　　　香港新界大埔汀麗路三十六號三字樓

印　刷　美雅印刷製本有限公司
　　　　香港九龍觀塘榮業街六號四樓A室

版　次　二〇一八年七月香港第一版第一次印刷

規　格　特十六開（150mm × 210mm）二八八面

國際書號　ISBN 978-962-04-4376-3

© 2018 Joint Publishing (H.K.) Co., Ltd.
Published & Printed in Hong Kong

三聯書店
http://jointpublishing.com

JPBooks.Plus
http://jpbooks.plus